어머니의 전쟁

9살 소년의 6.25전쟁 이야기

이 책을 이 세상 어머니들께 바칩니다.

이상준 著

도서출판 예지

작가 약력

이상준. 시인. 수필가
1942년 서울 출생
서울대학교 문리과대학 졸업
숭실대학교 대학원 공학박사
진솔시스템 주식회사 회장 역임
숭실대학교 정보과학대학원 겸임교수
주식회사 로딕스 고문
지필문학 제 67기 수필부문 신인문학상 수상
지필문학 제 75기 시 부문 신인문학상 수상
저서:
1. e-정부개발과 정보산업 육성 전략
2. Strategies for Development of E-Government
 & Promotion of ICT Industry.
3. Digital 여행기 (그림이야기)
4. Digital 여행기 (정보산업이야기)

Mobile : 010-5342-6580
e-mail : sjoonrhee@naver.com

어머니의 전쟁
9살 소년의 6.25전쟁 이야기

● 전쟁을 하는 동안 전선에서는 총을 든 병사들이 사선을 넘나드는 전투를 하지만, 전쟁의 뒤안길에는 죽기보다 더 고통스러운 어머니들의 전쟁이 있다.

● 9살 소년이 어머니와 함께 겪었던 그 전쟁을 70년 인생의 성상을 지나 지금의 눈으로 다시 썼다.

● 전쟁은 많은 명분이 있고 많은 영웅담을 만들지만 그 모든 명분은 인간의 욕심에서 기인하고, 그 명분으로 수많은 생명을 빼앗고 인류를 수 천 년 동안 가장 고통스럽게 하는 최고의 죄악인 것이다.

● 어떤 명분으로도 전쟁은 있어서는 안 된다.

● 전쟁의 명분은 어떤 경우이든 역사상으로 허황된 허구이고 최악의 기만이었다.

2018년 꽃피는 5월 양평에서
이 상 즐 올림

| 추천사 |

진정일 / 이학박사. 고려대학교 명예교수

이상준 회장으로부터 '어머니의 전쟁- 9살 소년의 6.25전쟁 이야기' 원고를 받았다.

중·고등학교를 함께 다닌 이 회장이 6.25 전시 중 어떻게 지냈는지 들어본 적이 없던 터라 호기심이 잔뜩 일었다.

동갑내기 친구인 이 회장이 보낸 전쟁시절 경험은 나의 경험과 비슷한 점이 많기는 하지만 또한 다른 점도 많았다.

소위 1.4 후퇴 시 피난길에 오른 점은 나와 유사했으나 그 후 우리들이 중학교에서 다시 만날 때까지 겪은 삶의 궤적은 사뭇 달랐다. 그러나 당시 우리들의 고통이었던 배고픔, 아버지 없이 고생하신 어머니의 사랑과 희생, 어린 동생들과의 동행, 국방군과 인민군들이 번갈아가며 우리들 일상에 끼친 영향, 끔찍한 전쟁과 전장의 현실, 처음으로 본 시체들, 미군 비행기들의 폭격현장, 초췌해보였던 어린 인민군들, 북한 국가, 포로, 전염병, 부역, 9.28 수복, 양키라는 단어와 외마디 영어, 피난 시절 시골에서의 생활……

마치 68년 묵은 영사기와 녹음기를 함께 틀어 끔찍했던 전쟁의 경험을 너무나 생생하게 재생해주는 것 같아 나에게 큰 충격을 주었다.

갑자기 밀어닥친 남북사이의 평화모드는 현실화되고, 영속적일 수 있을까?

전쟁은 모든 수단을 동원해서라도 막아야한다고 이상준 회장은 강조한다.

'전쟁이라는 것은 물질적 가치를 파괴하는 것은 물론이고 정신적 영혼적인 가치를 모두 말살해버리는 것이다!'

'전쟁의 논리와 철학은 어떠한 이유로도 합리화할 수 없다.'

이상준 회장의 글을 읽고 나는 뜨거워지는 눈시울을 막을 수가 없었다.

'갓 출생한 딸과 3살, 6살, 9살 된 4남매를 데리고 젊은 여인이 남편도 없이 전쟁 중 자식을 살리기 위하여 인적도 드문 5백리 길을 먹을 것도 돈도 변변치 않던 상황에서……'

내 어머니도 갓난 막내 동생을 업고 아홉 살인 나와 일곱 살이었던 여동생을 데리고 피난길에 올랐던 그때가 주마등처럼 떠올랐다. 어머니 등에는 막내 동생이, 머리에는 짐이, 그리고 내 등에는 이불보따리가, 여동생에게는 갓난 동생을 위한 기저귀 가방이 어깨를 짓누르고 있었다.

어머니 머리 짐에 들어있던 백설기 덩이는 우리들의 유일한 식량이었다. 물론 아버지는 우리와 동행하지 못하셨다.

이 회장은 자신의 글을 어머니께 바치며 통곡한다.

'…어머님이 저희 형제를 위하여 가장 힘들고 고통스러운 시간이었을 것으로 생각되는 피난의 기억을 글로 써서 통곡하며 어머니를 그리워한다.'며

'동시에 이 책을 이 세상 어머니들께 바친다.'고 설파한다.

너무나 처절했던 민족상잔의 6.25전쟁을 어린 소년이 어머니와 겪었던 고난의 역사 얘기를 어찌나 생생하게 전개했는지 마치 전쟁 속에서 당시의 아픔을 다시 겪고 있는 듯했다.

곳곳에 들어있는 이 회장의 훌륭한 가르침은 우리들이, 우리 민족이 어떻게 살아야하는지 큰 지혜를 가르쳐준다.

특히 이 한 권의 책이 자라나는 우리 청소년들에게 많은 가르침을 주리라 믿는다.

동시에 우리들의 어머니들이 얼마나 용감하고, 현명하고, 희생적이었는지 알려주리라.

끝으로 이 귀중한 역사적 기록을 생생하게 남기신 이상준 회장께 깊은 고마움을 표합니다.

여인갑 / 경영학박사 / ㈜시스코프 대표이사
(사) 한국IT전문가협회회장 역임
(사) 정보통신기술사협회회장 역임

'역사를 왜 배우는가? 하는 질문을 학창시절에 많이 해보 았습니다. 특히 국사나 세계사를 싫어하는 학생들이 흔히 하는 투정입니다.

그러나 역사를 모르면 민족의 미래가 없다고 말하는가 하 면, 역사를 잊은 민족에게 미래는 없다고 말하고 있습니다.

역사를 통해 자신을 이해하고 자기가 살고 있는 사회와 국가에 대한 이해를 좀 더 깊이 할 수 있으며 앞으로의 삶이 어떠해야 하는지에 대한 통찰력사고력, 판단력을 키 울 수 있다면 역사는 누구나가 반드시 알아야 할 발자취 임에 틀림없습니다.

70대를 맞이한 고교 동창생들이 우리도 후세에 무언가 남겨야하지 않겠느냐고 의논한 결과 6.25이야기를 남겨주 자는데 동의하고, 각자가 겪은 6.25이야기를 써서 책으로 남겼다는 이야기를 잊지 못합니다.

자식이나 손주들에게 6.25이야기 뿐 아니라 살아온 이야기라도 하려고하면 별로 듣지 않으려하지 않기 때문에 책으로 만들어주기로 한 것입니다.

　그러나 평소에 만나서 이야기하는 것과 글로 남긴다는 것은 전혀 다른 이야기입니다.

　글로 표현하자면 우선 간결해야하고 이야기 하고자하는 주제가 명확해야 하며 또 꾸밈없는 사실이어야 하기 때문입니다.

　이번에 이상준 회장님께서 6.25를 비롯해서 지나온 삶을 진술하게 회상해보며 남기고 싶은 이야기들을 재미있게 책으로 엮으신 일은 이 회장님 가족 후손들뿐 만 아니라, 같은 시대를 살아가고 있는 우리들 모두에게도 매우 유익한 이야기이고 크게 기뻐해야할 업적입니다.

　그 동안 페이스 북을 통하여 감질나게 읽으면서 계속되는 이야기가 무척 궁금했었으나 이렇게 책으로 편집되어 손쉽게 접할 수 있음은 독자들의 행운이며 읽어가면서도 기대하지 않았던 유익한 점들을 많이 발견할 것입니다.

　과거의 시대상이나 주변 여건, 그리고 그때, 그때 대처했던 행동들과 어려웠던 상황을 슬기롭게 헤쳐나갔던 당시 어른들의 지혜를 이 책을 통하여 마음껏 누려보시기를 바라며 일독을 권합니다.

　과거를 통하여 더욱 밝은 미래를 그려볼 수 있습니다.

| 추천사 |

박재년 / 숙명여자대학교 명예교수

 수필처럼 일기처럼 쓴 "어머니의 전쟁"을 읽으면서 내 자신이 격은 6.25전쟁이 어제 일처럼 생생히 되살아나게 해서 쉬지도 않고 드라마를 보는 것처럼 푹 빠져 한 번에 끝까지 읽었다.

 1945년 일제에서 해방되고 1948년 8월에는 대한민국이 9월에는 인민공화국이라는 두개의 체제가 한반도에 세워져서 비극의 싹이 자라기 시작했다.

 1950년 6월25일 탱크를 앞세운 북한군의 남침으로 150만 인구의 서울이 인민군에 점령되었고, 국군은 낙동강까지 후퇴하여 전국이 인민군 치하에 들어가게 되었다.

 9월28일 맥아더 장군이 지휘하는 UN군의 인천상륙 작전으로 서울이 다시 3개월 만에 수복되었다. 그리고 UN군은 계속 북진하여 압록강까지 진격하였다. 그러나 중공군의 참전으로 다시 밀려 1951년 1.4후퇴로 서울은 다시 중공군이 점령하고 중공군은 평택까지 밀고 내려왔으나 다시 유

엔군이 반격하여 1951년 3월 15일 서울을 되찾았고, 여세를 몰아 3월말에는 38선을 회복하였다. 우여곡절 끝에 1953년 7월 27일 오전 10시 판문점에서 정전협정이 체결되어 3년 1개월 2일 동안 계속됐던 6·25전쟁은 한반도를 폐허로 만들고 휴전상태로 지금에 이르게 되었다.

이렇게 6.25와 9.28수복에서 국군이 남으로 밀리고 유엔군이 북으로 미는 전쟁의 포화 속에서 서울이 불바다가 되어 모두 불타고 한국은행, 시청 등 몇몇 건물만 남아 쑥대밭이 되는 과정을 9살 나이의 저자가 당시 서울의 변방인 하왕십리에 살면서 보고 격은 전장의 참혹상과 그리고 1.4후퇴 후 유엔군이 서울을 수복하였으나 아직도 전쟁터인 서울에서 살기가 어려워 어머니 홀로 4남매를 데리고 양수리를 거쳐 달래고개와 울고 넘는다는 박달재를 넘어 저자의 외가댁이 있는 영월까지 5월부터 3달 동안 목숨을 걸고 걸어간 500리 피난길의 험난한 여정을 군더더기 없이 박진감 넘치게 기록하고 있다.

저자는 "전쟁이란 무엇인가?, 누구를 위한 것인가?, 결과로 나타난 수많은 국민의 죽음과 고통은 무엇으로 보상될 수 있는가?"를 끊임없이 반복적으로 생각하면서 전쟁은 어떤 이유로도 일어나서는 안 되는 인류 최악의 범죄라는 것을 뼈저리게 강조하고 있다. 또 전쟁 때문에 국가가 방치한 가족들의 생존을 지키기 위해서 어머니 홀로 외로이 싸웠

던 6.25전쟁은 이유도 모르면서 끌려간 참전용사들의 전쟁보다 더 힘들고 고통스러웠다는 것을 느끼고 저자는 어머니의 고통과 사랑을 가슴 절이며 통곡으로 글을 썼다는 것을 곳곳에서 읽을 수 있었다.

피난지에서 까치 알을 주우려고 미루나무 끝에 있는 둥지에 친구가 근접을 하자 까치부부는 목숨을 걸고 친구의 뒤통수를 피가 나도록 뾰족한 부리로 세차게 쪼아 공격을 해서 자기 새끼를 지켜내는 이야기는 부모들이 전장의 폐허 속에서 가족을 지켜낸 헌신적인 자식사랑을 보이고 있다.

이 책을 읽을 독자들은 6.25를 겪은 동시대 사람이거나 후손들이기 때문에 전쟁이란 무엇인지 그리고 힘없고 연약한 민간인으로써 누구나 닥칠 수 있는 비극과 비참함을 느끼고 다시는 전쟁이 없는 평화를 기원하는 마음으로 영화보다 감동적인 장면으로 푹 빠져볼 수 있을 것이다.

| 목차 |

제 1부 아! 어찌 잊으랴, 그날을

제 2부 불바다 서울

제 3부 어머니의 마음

제 4부 전장에 핀 꽃

15

1부 – 아! 어찌 잊으랴, 그날을

6.25를 회상 하며

*

전쟁에 관한 사상, 철학, 역사, 전략, 전술, 무기, 군인 등에 관하여 수많은 이론과 학문, 기술이 개발되어왔다.

급기야는 전쟁은 평화를 위하여 필요악이라는 역설적 논리도 나와 있다.

전쟁을 하는 곳에는 항상 누군가가 만들어내고 주장하는 거창하고 숭고한 전쟁의 이유가 있다.

국민을 위하여, 국가를 위하여, 신앙을 위하여, 또는 평화를 위하여, 자유를 위하여, 심지어는 민주주의를 위하여 때로는 적인 너 자신을 위하여 전쟁을 한다는 그러한 명분 같지도 않은 명분으로 말이다.

이러한 명분들에 의하여 세계 대부분의 국가에서 병역은 국민의 신성한 의무가 될 수 있는 것이다.

인류 역사가 시작된 이래 지구상에서 전쟁은 하루도 멈추지 않고 진행되고 있으며 인간의 가장 추악한 모습이기도 하다.

그렇지만 전쟁을 하고 있는 곳에는 대부분 이러한 류의 명분과 이유가 있으며 그곳에는 항상 영웅이 존재하고 만들어진다.

전쟁의 뒤에 숨어있는 인간의 추악한 모습은 거창하고 숭고한 명분에 가리어져서 볼 수가 없는 것이다.

전쟁은 대부분 가진 자, 힘 있는 자가 더 많은 것을 빼앗고 취하려는 추악한 욕심이 원인이 되고 시발이 되는 것이다.

인류 역사상 전쟁으로 얻어지고 생성된 가치가 아무리 크다고 말한들 그로 인하여 상실한 인류의 가치보다 크다고 말할 수 있겠는가?

지금도 수많은 인류가 겪고 있는 고통과 불안 그리고 파괴되고 있는 가치보다 더 값지다고 할 수 있겠는가?

전쟁의 역사와 기억은 주로 군인들을 중심으로, 전장을 중심으로, 그리고 정치인을 중심으로 기록되고 있다.

전장과 군인을 중심으로 한 전쟁이야기는 전쟁을 미화하고, 때로는 로맨틱하게까지 표현하기도 한다.

전장의 후방에서 고통을 겪는 민간인들의 역할과 고통, 특히 여자와 어린이들이 겪어야만 하는 고통과 애환에 대하여는 관심 밖으로 밀려있는 경우가 많다.

또 그들 스스로 그것을 말할 수 있는 기회도 주어지지 않고, 그렇게 할 수 있는 역량도 매우 부족할 수밖에 없다.

그래서 나는 초등학교 2학년이었던 9살에서 중학교 1학년이었던 14살 사이에 6.25 한국전쟁을 경험한 소년의 몇 개 안되는 기억을 70 나이에 더듬어 남김으로써, 전쟁이 전장과 군인이 갖는 의미 이외의 또 다른 측면의 의미를 인류가 이해하고 전쟁에 대한 인식을 바로하게 되기를 기원 하면서 이 글을 쓰고자하는 것이다.

소년의 몸으로 인식하고 체험한 전쟁에 대한 이야기이므로 이 속에는 이념이나 전쟁 철학 같은 것을 떠나 전쟁이 인간에게 주는 인간적인 애환을 사실에 근거하여 기록할 것이며, 그 사실을 통하여 그때 내가 느꼈던 생각과 그 후 인생을 살아오면서 생각했던 것을 가감 없이 기록하고자 한다.

이 이야기는 전쟁에서 군인의 전략이나 무용담 그리고 정치가의 정략을 논하는 것이 아니고, 본인들의 의지와는 전혀 무관하게 전쟁에 처할 수밖에 없었던 민간인과 특히 무력한 여인들과 어린이들이 전쟁으로 인하여 겪어야만 하는 애환을 남기고자 합니다.

그 중에서도 6.25를 겪으며 우리 모든 자식들을 살려낸 이 나라의 어머니들의 고통과 고뇌를 적어서 알림으로써

나의 어머니를 비롯하여 이 나라 모든 어머니들을 위로하고 싶다.

여름날의 포성

*

초등학교 2학년 여름 일요일 아침이었다.

나는 서울 하왕십리에서 무학초등학교에 다니는 9살 소년이었다.

그 당시의 서울의 한 모퉁이 동네인 왕십리 일대는 지금과는 달리 달구지와 전차 그리고 손수레가 주 교통수단이고, 동네 주변에는 미나리 논과 채소밭이 주류를 이루고 아이들이 잠자리 메뚜기 개구리 송사리 등을 잡고 겨울에는 논에서 썰매를 타고 팽이를 치며 제기를 차고 연을 날리는 조용한 서울의 변두리 마을이었다.

나는 학교에 갈 때는 이곳에서 출발하여 걸어서 상왕십리에 있는 무학초등학교에 다녔고, 가는 길에 친구들 집에 들르며 친구들을 만나 함께 노래를 부르며 학교를 다녔는데, 지금 생각하면 이영자라는 여학생인데 얼굴도 예쁘고 공부도 잘하여 시험을 보면 나하고 반에서 1,2 등을 다투는 친구가 있었다. 그 다음 만나는 친구가 김일성이라는 친구인데 키가 크지만 약간은 약해보이는 남학생인데, 반에서는

나하고 키가 비슷하여 줄을 서면 나와 함께 항상 맨 뒤에 섰으며, 여학생이 부족하여 나와 남학생끼리 짝을 하였는데, 공부는 거의 꼴찌 수준이어서 내 시험지를 많이 보고 쓰기도 하고, 시험성적이 좋으면 중국 사람이 하는 회사에 다니는 아버지에게서 호떡을 얻어 나에게 주기도 하였다.

그다음 만나는 친구는 역시 여학생인데 이름은 오현자 이었고, 역시 얼굴이 예쁘게 생겼는데 마음이 착하고 나를 많이 좋아하였고 나도 역시 반에서 제일 좋아했다.

반에서 공부도 잘하였고 키도 제일 크고 힘도 세었던 나는 그 여학생을 아무도 때리지 못하게 하였었다. 이렇게 우리는 넷이 모이면 학교로 가면서 여러 가지 놀이도 하고 노래도 하면서 학교를 재미있게 오가고 하였다.

그때부터 지금까지 나는 노래를 제일 못하였다.

그래서 그 친구들이 내가 노래를 하면 놀려먹고는 하였다.

지금도 나는 모임에서 노래하라고 하는 것이 가장 무서운 음치 중에 음치다.

우리는 모두 무학초등국교 1학년 6반에 입학을 하였고 2학년에도 같은 반이 그대로 진학을 하였다.

2학년 어느 일요일 아침식사를 한 후이었는지, 전이었는지 기억이 확실하지가 않지만 멀리서 포성이 띄엄띄엄 들

리기 시작하였고, 어른들이 의아한 표정으로 웅성거리고 있었다.

조금 있으니 사람들이 전쟁이 터졌다고 하면서 일부는 피난을 가기 위해 짐을 꾸리기도 하고, 일부는 포탄을 피하기 위하여 동네 앞에 조그마한 냇물이 흐르는 굴다리 밑으로 대피하기 시작했다.

이렇게 많은 생명을 빼앗아가고, 많은 이별을 만들어내고, 많은 고통을 남겨주었으며, 많은 가치를 소비, 탕진하고 희망을 꺾어버린 일류 최악의 잔인한 4년의 전쟁과 60여 년의 준전시 상태를 지속하면서, 지금도 그 잔인한 죄악이 언제 재발할지 모르는 6.25 전쟁이 예고 없이 시작이 되었다.

김일성 장군 노래

＊

전쟁으로 어수선하고, 더운 여름날로 기억된다.

학교에 등교를 하게 되었다.

어떻게 연락이 되었는지 기억이 나지 않는다.

우리 집은 하왕십리 끝 동네이고, 학교는 상왕십리에 있었다.

하왕십리는 그 당시 미나리를 기르는 논과 채소를 재배하는 밭이 많이 있었고 우리 집 앞에는 작은 시냇물이 흐르고 있었고, 지금 한양 대학교가 있는 산에는 치마 바위라는 바위가 있었고 그 바위틈에는 옹달샘이 있었으며, 서울역에서 시발하는 중앙선 열차가 옆으로 지나가고 마을 뒤쪽으로는 동대문에서 출발하여 뚝섬으로 가는 기동차가 다녔었다.

나는 동네 친구들과 막대기 사탕과 사이다, 과자 등을 사가지고 가끔 치마바위로 소풍을 가서 도토리를 줍기도 하고 기동차를 타고 뚝섬으로 놀러가기도 하였으며, 미나리 논에 가서 왕잠자리를 잡기도하였고, 채소장사 아저씨들이

채소를 씻는 시냇가에서 물놀이를 하거나 송사리를 잡기도 하였다.

겨울에는 얼음이 얼은 논에서 팽이를 돌리거나 썰매를 타며 놀기도 하였다.

서울이면서도 이렇게 자연이 살아있었던 곳이다.

이곳에서 나는 학교를 걸어서 가면서 친구들의 집을 들려 함께 학교까지 오고가고 하였다.

학교에 등교하니 2학년 6반 급우들은 거의 등교를 다하였고 여자 분이었던 선생님도 반갑게 맞이하여주셨다.

나는 특히 집이 같은 방향의 친구들인 오현자, 김실, 이영자, 김일성이가 학교에 나와 무척 반가웠다.

앞에서도 말했듯이 영자는 얼굴이 예쁘고 영리한 여자 친구였다.

음치였던 내가 노래를 하면 항상 놀려먹고 하였다. 현주는 반에서 제일 예쁘고 마음이 착하고 공부도 잘 하는 여자 친구였는데, 부모님이 일찍 작고하여 여동생과 자매가 할머니와 함께 살고 있으면서 나를 무척 좋아했고 나도 현주를 제일 좋아했었다.

전쟁이 시작되고 학교를 못 가게 되고 피난을 갈 때에도 제일 많이 생각이 났던 친구였다. 방과 후에는 가끔 현주, 현주의 동생과 함께 실이가 살고 있는 응봉동 강둑으로 염

소를 몰고 가서 풀을 뜯기며 함께 놀다가 집으로 오고는 하였다.

실이는 고아였으며 할아버지 할머니와 셋이서 응봉동에 살고 있었다.

키는 중간 정도였는데 말이 별로 없고 조금은 우울해보였던 마음이 착한 친구였다.

아버지가 구해다주신 염소새끼를 끌고 현주와 함께 가끔 실이네 동네에서 염소에게 풀을 뜯게 하며 "아주 공갈 염소 똥 십 원에 열 두게"하며 노래를 부르며 놀고는 하였다.

일성이는 우연히도 이북의 김일성과 이름이 같았으며 내 짝이었다.

일성이는 키가 크고 눈도 크고 둥그렇게 생긴 친구였는데, 키에 비하여 싸움을 잘 하지 못하는 편이므로 다른 친구와 싸울 일이 있으면 나에게 도와달라고 하였다.

그래도 나는 마음이 착한 그 친구를 항상 좋아했고 늘 함께 어울리는 편이었다.

그는 아버지가 중국 사람이 경영하는 가마솥을 만드는 공장의 기술자여서 가끔 중국 호떡을 가지고와서 나와 나누어 먹었다.

일성이는 내가 중학교 2학년 때 서울에 돌아온 이후 40살 전 후에 만났던 유일한 초등학교 친구였다.

이 친구들은 이산가족은 아니지만 지금도 만나보고 싶은 초등학교 친구들이다.

전쟁이 없었다면 오랜 친구가 될 수 있지 않았을까? 많이 보고 싶다.

학교에서는 다른 공부는 한 기억이 없고, 김일성 장군 노래를 자주 배우고 불렀던 기억만 있다.

지금은 가사가 다 기억되지 않고, " 장백산 줄기 줄기 ------ 김일성 장군 빛나는 장군 ------"하는 노래의 두 구절만 기억이 된다.

그리고 학교와 길거리에는 김일성과 스탈린 사진이 여기저기 나붙었다.

이때까지만 하여도 어린 나는 전쟁으로 인한 어떤 변화를 그리 심각 하게 느끼지 못하였다.

그 후 비행기 공습이 시작되면서 학교 가는 것도 중지되고, 아버지는 어느 날 밤에 인민군들이 들이닥쳐·끌려가셨고, 어머니는 쌀과 땔감 걱정을 하기 시작하셨다.

전쟁으로 인해 우리의 고통은 이렇게 서서히 진행이 되어 가고 있었다.

밤중에 온 사람들

*

전쟁이 나고 얼마 지난 한 밤중이었다. 인민군 몇 명이 찾아와서 아버지를 연행해갔다.

그 후 얼마동안 아버지의 소식을 들을 수가 없었으며, 어머니는 아버지 소식을 백방으로 알아보려고 해도 알 길이 없어서 몹시 걱정하시는 표정이었다.

그러나 그때는 아버지가 32세 정도 되신 나이셨고, 그 나이의 분들은 누구나 피신하거나 의용군에 징집되었으며, 나이가 더 드신 분들은 부역이라는 것에 동원되어 군속 일을 하였으므로 남자 어른들은 동네에서 보기가 어려웠을 때다. 심지어 여인들도 애기를 업고 땡빛 아래에서 곡괭이나 삽을 들고 시가전과 공습에 대비한 바리게이트와 방공호 및 방탄벽을 구축하기 위한 모래주머니를 만들어 나르거나, 도로 보수공사 같은 잡일에 동원되곤 하였다.

아버지가 인민군에게 붙들려가고 나서 어머니는 동네 분들과 함께 여러 가지 부역에 불려 다니시었는데, 어머니는 셋째를 업고 일을 나가시고 나는 둘째를 돌보며 집을 지키는 날이 많았다.

그렇게 집을 나가신 아버지는 거의 두 달 정도 생사를 알수 없었고 어머니는 아버지에 대한 불안함과 우리를 보살펴야하는 힘겨움, 매일 부역을 해야 하는 육체적 고통으로무척 힘들어하셨던 모습이 지금도 기억에 생생하다.

그렇게 또 얼마가 지나고부터는 여인네들이 동네 앞의 큰도로에서 부역을 하고 있으면 어떻게 알고 어디에서 왔는지 미군 비행기가 나타나서는, 기관총 사격이나 포격을 하지는 않고 위협비행을 하며 부역하는 사람들을 흩으러놓고는 어디론가 가버리고 하여, 그때부터는 이 위협비행을 하는 전후에 휴식을 할 수 있게 되어, 어느 때부터인가 사격을 하지 않는다는 것을 알고 이 위협비행을 기다리게 되었다.

후일에 들은 이야기에 의하면 아버지는 그 당시로는 자동차 관련 고급기술자이어서 고문 등의 가혹행위는 없었는데,서울에 진주했던 인민군 부대의 최고 지휘관급이었던 사령관의 차량정비담당자로 그 사령관의 지프차의 뒷좌석에 비서와 함께 타고, 치열한 전투가 계속되었던 낙동강 전선으로 가서 사령관과 함께 돌아다녀야했기 때문에 생사를 넘나드는 시간을 보냈다고 하셨다.

아버지는 인민군이 패하여 다시 이북으로 후퇴할 때에 다행히 서울에서 피신을 하고 이북으로 끌려가시지 않았기

때문에 우리는 이산가족이 되지 않고 일생을 아버지와 함께할 수 있는 행운을 누릴 수 있었다.

우거지 팔러나가다

*

전쟁이 발발한 지 얼마나 지났을까, 아마도 1개월은 지난 것 같다.

모두들 생필품을 구하기가 점점 어려워지는 때였다.

우리 동네 앞에는 조그마한 개울이 흐르고 있었고, 채소 장사 아저씨들이 손수레에 배추, 무 등을 싣고 와서 다듬고 씻은 후에 시장에 가서 팔았다.

이때 동네 누나들이 그 아저씨들이 다듬고 남은 시래기나 뚝섬 채소밭에 버려진 시래기를 주어서 삶은 다음 우거지를 만들어서 시장에 가져가 팔았다.

나도 그 누나들을 따라가서 배추 잎을 주어서 어머니 보고 우거지를 만들어달라고 하여 누나들을 따라 시장으로 팔러나갔었다.

전쟁 중임에도 시장은 왁자지껄한 것이었다.

우리는 한쪽에 우거지 바구니를 나란히 놓고 앉아 손님을 기다리고 있었다. 그런데 누나들이 다 팔 때까지 나는 하나도 팔지 못하고 있었다.

나는 부끄럽기도 하고 쑥스럽기도 할 뿐 더러, 같이 집으로 가야할지, 혼자서 더 팔아야할 지 민망스러워하였다.

　누나들이 나만 두고 집으로 가기가 안쓰러운지 같이 앉아 내 것을 팔아주었다.

　값을 깎아주기도 하고, 덤을 주기도 하면서 금방 다팔아주는 것이 아닌가?

　이때에 융통성이 부족했던 나는 시장의 상거래에 대한 무엇인가를 어렴풋이 느꼈던 기억이 난다.

　그때부터 시장에서는 대한민국 화폐와 인민화폐가 함께 사용되었고 사람들은 대한민국 화폐를 더 좋아하였다.

　쌀을 구하기가 어려웠던 때라 어머니께서 팔고 남은 우거지로 죽을 만들어주신 것을 먹었는데 정말 먹기 싫었던 기억이 난다.

　이때부터 어린 나에게도 전쟁으로 인한 생활의 궁핍함이 시작되었던 것 같다.

보리떡
*

 시장에서 혼자 우거지 팔고 오는 길이었는지, 어디로 놀러 다니다가 오는 길이었는지 지금은 기억이 확실하지가 않다.

 그때는 놀거리도 별로 없고 친구들도 뿔뿔이 흩어지고 없는 때라 심심하면 이리 저리 그냥 돌아다니는 경우가 많이 있었다.

 나는 어느 날 돌아다니다가 허기도 지고 피로하기도 하여 몸이 처진 상태로 집으로 가고 있었는데, 길모퉁이에서 남루한 차림의 생활에 찌든 듯한 할머니가 베보자기를 씌운 떡 바구니를 앞에 놓고 팔고 있는 것을 보고, 그 옆에 가서 앉아 떡을 구경하며 먹고 싶은 마음에 침이 자꾸 목구멍으로 넘어갔었다.

 재료가 부족한 때인지라 보릿가루로 송편 같이 만든 떡이었던 것으로 기억이 된다.

 지금은 거저 주어도 먹는 아이들이 거의 없을 그런 보리 송편 떡이었다. 떡을 보며 먹고 싶었던 나는 배 속에서는

꾸르륵 소리가 나고 목구멍에서는 꿀꺽하고 침 넘어가는 소리가 났다.

나는 그 떡이 너무나 먹고 싶었었다.

그래서 그 할머니 떡 바구니 옆에 앉아서 그 떡을 구경하다가, 할머니가 다른 곳을 보는 사이에 그 떡을 한 개인지 두 개인지를 훔쳐서 나중에 먹었다.

정말 꿀맛 같았던 기억이 난다.

지금 생각하면 그 보리 송편 떡이 어떻게 그렇게 맛이 있을 수 있었는지 이해가 되지 않는다.

그리고 나는 그 후 지금까지 그 할머니가 만든 그런 떡을 본적이 없다.

그 떡을 훔쳐 먹었던 이 이야기는 지금까지 아무에게도 말하지 않았던 내 어린 시절의 비행이었고, 양심의 가책으로 남아있던 비밀이었는데, 오늘 이곳에 고백을 하는 것이다.

그 후 어머니를 보기가 무서웠고, 친구들 보기가 부끄러웠으며, 미안해서 그 할머니가 있는 곳을 지나다닐 수가 없었다.

이러한 내 양심의 가책과 그 할머니에 대한 죄송함이 후일 내 인생에서 부정한 방법이나 타협을 통해서 거금의 돈이나 상당한 권력을 얻을 수 있는 기회가 몇 차례 있었지

만, 다시는 이런 마음의 부담을 갖는 실수를 하지 않도록 하는 계기가 되어, 항상 자신을 관리하는데 노력하게 만들었다.

그리고 지금 생각하면 몹시 허기져있는 어린 내 모습으로 보아서 내가 떡을 훔칠 가능성이 있다는 것을 그 할머니는 짐작하고도 남음이 있었을 터인데, 그 할머니가 딴 곳을 보고 있었다는 것이 이상하게 생각이 되었으며, 아마도 그 할머니는 배고픈 내가 떡을 먹을 수 있도록 우정 배려하신 것으로 추측이 된다.

할머니 감사합니다.

할머니는 그때 나에게 배고픔을 면하게 하여주셨을 뿐만 아니라, 후일 내가 더 큰 유혹도 이겨낼 수 있는 가치관과 용기를 갖게 해주셨고, 또 그렇게 인생을 살 수 있었기에 지금 나는 내가 살아온 인생에 대하여 보다 덜 후회할 수 있을 뿐만 아니라, 내 스스로 내 양심에서 자유로울 수 있고 나아가서 내 마음의 평화를 가질 수 있게 되었습니다.

할머니께서는 그때 어린 나의 그런 행동을 아무런 미움도 없이 바라보신 보살님의 마음이셨던 것으로 생각됩니다.

지금에 와서야 할머니의 뜻을 알았으며 용서하시라는 말씀을 드리지 아니 하겠습니다. 다시 한 번 감사합니다.

뚝섬

*

어느 때쯤인지 정확한 기억은 나지 않는, 더운 초여름 같 았다.

전쟁은 길어지고 끌려가신 아버지는 소식도 없고, 생계가 막연하여지게 되었다.

땔감이라도 주어서 운반하기 위하여 내가 어느 부서진 공 장에 친구들과 함께 가서 주어온 쇠바퀴와 판자를 가지고 현재의 리어카만한 손수레를 만들어 놓은 것이 있었다.

어머니는 거기에 피난 짐을 싣고 우리 형제 셋과 피난을 가기 위하여 길을 나섰다.

9살 된 나는 손수레를 끌고, 어머니는 세 살 된 셋째를 업고 수레를 밀고, 여섯 살 된 둘째는 조그만 가방을 메고 걸어서 하왕십리에서 뚝섬으로 한강을 건너기 위하여 길을 나섰다.

더운 여름날 잘 구르지도 않는 무거운 손수레에 어른 키 만큼 짐을 가득 실은 체, 끌고 뚝섬까지 가는 것은 정말 힘 들고 지루한 일이었다, 그때는 지금처럼 포장된 도로가 아

니고, 자갈길이었으며, 지금의 한양대학교 앞을 지나서 있는 중랑천 살곶이 다리는 포격으로 끊어진 후 임시 가설한 다리였다.

아침부터 수도 없이 쉬어가며 걸어서 거의 해질 무렵에 뚝섬유원지에 도착하였다.

강을 건너려는 피난민들로 아수라장이 되어있었다.

제대로 된 다리는 물론, 배도 없고 유람용 보트로 사람을 가득 싣고 금방 물이 넘쳐 가라앉을 듯이 찰랑이며 보트로 강을 건너고 있었다.

사람 외에 짐은 실을 수도 없었다.

수많은 사람들이 강을 건너기 위하여 아귀다툼을 하고 있는데 보트는 내 기억에 20척도 안 되는 듯하였다.

가끔은 비행기가 위협비행을 하였고 때로는 기관총을 쏘기도 하면, 사람들은 땅바닥에 머리를 박고 엎드리기도 하면서 배를 잡기 위하여 사투를 벌이고 있었다.

어른들 말씀으로는 인민군이 피난민들과 섞여서 남하하기 때문에, 국방군이 작전수행을 할 수 없어서 피난을 자제하게하려는 것이라고 하였던 기억이 난다.

석양이 물들은 한강 위에 강물이 넘칠 듯이 찰랑이는 보트에 사람을 가득 태우고, 목숨을 건 도강을 하는 모습을

보는 어린 내 마음은 무엇인지 모르게 슬프고 두려운 마음이 들었다.

역설적으로 살기 위해서 목숨을 건 도강을 해야 하는 것이다.

이러한 상황에서 여자의 몸으로 10살 미만의 세 자식을 거느린 어머니는 보트를 구해 탄다는 것은 꿈도 꿀 수 없는 일 이였을 것이다.

그때의 어머니 심정을 그 당시 나이 어린 내가 어찌 짐작이나 할 수 있었겠는가?

지금 생각하면 가슴이 뭉클해지고 새삼스럽게 돌아가신 어머님이 그리워진다.

그리고 내가 그때 그 둔탁한 쇠바퀴를 단 손수레를 어떻게 만들었으며, 또 그것을 포장도 되지 않은 도로에서 뚝섬까지 어떻게 끌고 다닐 수 있었는지 스스로 이해가 되지 않는다.

인간은 사지에 몰리면 스스로 이해할 수 없는 어떤 능력을 발휘할 수 있게 되는 것인지, 아니면 하느님이 그런 힘을 주었던 것인지 이해가 되지 않는다.

우리 가족은 도강을 포기하고 집으로 발길을 돌리곤 했다.

다시 집에 돌아오니 자정이 가까이 되곤 하였다.

이렇게 왕복을 반복하는 길에 나는 지금도 도저히 잊을 수 없는 가슴 아픈 광경을 수 없이 목격하였다.

길거리 군데 군데에 거의 대부분 하체를 벗은 어린 아이들이 부모를 잃고 울고 있었다.

북새통에 부모를 잃어버렸거나 고의로 방기된 아이들이었다.

그 중에서도 지금까지 가장 뇌리에서 사라지지 않는 아이 하나가 있었다.

윗도리는 홑저고리를 입었었고 아랫도리는 벗은 체의 3살쯤은 되어 보이는 여자 아이가 얼굴은 눈물과 콧물로 뒤범벅이 되었고, 단발머리는 뒤엉킨 체 먼지투성이가 되어 앞에 놓인 콩 그릇 속에 담겨있는 볶은 콩을 먹으며 하염없이 울고 있는 모습이었다.

이들은 그 후 어찌 되었을까?

그 당시는 거둘 사람도, 보호소도 있을 수 없는 상황이었다.

그리고 그들을 잃어버리거나, 불가피한 사정으로 버리고 간 부모와 가족들은 얼마나 깊은 마음의 질곡을 안고 평생을 살아가야 하였을까?

가족에게서 버림받은 사람이나, 버린 사람이나, 이것을 목격한 사람이나, 모두 불행한 시대를 살아온 사람들이고, 이

것은 전쟁이 만들어낸 인류의 비극이고, 특히 전쟁과 거의 무관한 민간인들.

그 중에서도 특히 여자와 어린이들의 비극인 것이다.

이것은 그때 전쟁을 겪어야만했던 우리의 일일 뿐만 아니라 오늘날도 세계 도처에서 전쟁은 진행되고 있고 그 전쟁의 이면에는 알려진 것의 수십 배의 비참한 현실이 발생되고 있지 않는가?

인류는 과연 이러한 비극에서 영원히 벗어날 수 없는 것일까?

이렇게 우리는 몇 차례 도강을 위하여 뚝섬을 왕복하였으나, 도저히 건널 기회를 잡을 수 없어서 포기하고, 그 후 동란 (1.4 후퇴) 때까지 피난길에 나서지 못하였다.

포로와 수박 껍질

*

6.25 전쟁이 발발하고 한 달 정도 지나서부터 미군 포로들이 인민군 인솔 하에 도로를 지나가기 시작하였다.

맨 앞과 맨 뒤에 가는 포로는 포로 인솔임을 알리는 현수막을 들었고 인민군들이 총을 든 체 앞뒤 좌우에서 인솔을 하고 있었다.

미군 포로들은 맨발에 팬티만 입었거나 팔 없는 셔츠만을 하나 더 입은 체, 거의 벌거벗은 상태로 머리는 길게 흐트러지고 얼굴과 몸에는 털이 잔뜩 나 있고, 물론 목욕도 세수도 못했으니 지저분하기 짝이 없는 모습이었다.

무더운 삼복의 더위 속에 그들은 허기와 피로로 지칠 대로 지친 모습이었다.

후일 알게 된 일이지만 그들은 낙동강 전선에서 포로가 되어 서울까지 걸어서 왔을 것이고, 평양까지 그렇게 가지 않았겠는가?

어린 나에게 지금도 기억되는 것은 그 포로들이 쉬는 짬에 길거리 과일장수 옆에 버려진 흙이 묻고 파리 떼가 몰

려있는 참외껍질과 수박껍질을 닥치는 대로 주워 먹던 모습이었다.

그 후 이러한 광경은 며칠에 한 번씩 목격되곤 하였다.

그들은 그 후에 어떠한 고통을 받았을 것이며, 그들 중 얼마나 가족에게 돌아갈 수 있었을 것인가?

이렇게 얼마나 많은 젊은이들이 그들의 미래를 박탈당하였으며, 얼마나 많은 그들의 가족이 아픔을 안고 살아갔을까?

이 포로들 중 이념과 사상, 정치적 목적을 알고 그것을 위해서 스스로 전쟁에 임한 군인은 몇 명이나 될 것인가?

왜 보통사람들은 자신의 의지와 무관하게 어떤 사회적 관계와 제약 속에서 규율되고 규제되지 않을 수 없는 것일까?

병역은 국가에 대한 의무라는 것은 자연인 개개인에게 무슨 의미가 있는 것인가?

이것은 과연 사회 보편적 진리인가? 법에 의한 권력집단의 강권인가?

교육에 의한 집단 최면인가?

인류 역사상 그 시대의 지도자들이 특히 정치 지도자들이 진정한 인류의 평화와 행복을 위하여 몰입하고 투자한 시간이 얼마나 될 것인가?

평화와 관련해서보다 전쟁 대립갈등과 관련하여 소모하는 시간이 훨씬 많았을 것이다.

전쟁은 인류의 보편적 진리인가?
아니면 보편적 악인가? 그도 아니면 원죄인가?

부상당한 인민군

*

6.25 전쟁이 시작되고 2개월 정도 지나고부터 큰길가에 나가면 눈에 자주 뜨이기 시작하는 것이 또 하나 있었다.

부상당한 인민군들이 수십 명에서 1, 2백 명씩 남쪽에서 와서 북쪽으로 가는 모습이었다.

그들은 머리, 팔, 다리 등에 흰 붕대를 감고 지팡이를 짚었거나, 팔걸이 띠를 하고 있었으며 붕대에는 빨간 핏자국이 배어있었다.

물론 그들 역시 피로하고 고달픈 모습이었다.

그들은 그들 자신의 어떤 의지가 있어서 이 전쟁에 임하게 되었을까?

며칠 전에는 국방군과 미군 포로들의 처참한 모습을 보았고, 오늘은 부상한 인민군 패잔병들의 비참한 모습을 보게 되었다.

과연 국방군과 인민군은 진정 적인가? 적일 수밖에 없는가? 그 사병 한 사람 한 사람의 가슴 속에는 상대를 진정한 적으로 인지하고 있었을까?

적으로 생각하여야 한다는 인지할 수 없는 그 무엇의 강요로 적으로 만들어진 것은 아닌가?

교육과 훈련의 반복으로 만들어진 집단최면으로 인하여 적으로 인식하고 있는 것은 아닐까?

남북 전쟁은 꼭 필요한 것이었고, 할 수밖에 없었던 것이었을까?

전쟁으로 남과 북은 어떤 것을 얻었고, 어떤 것을 잃었을까?

우리는 삼국시대의 전쟁의 결과를 또 다시 바라보게 되는 것은 아닐까?

고구려, 신라, 백제의 다툼은 같은 민족이라는 넓은 틀에서 보면, 지금의 지역 갈등과 남북 분단과 같은 선상에서 해석할 수도 있으며, 조선 후반기의 당파 정쟁은 지금의 정파와 같은 것이다.

이런 것들이 더 높은 국가의 가치를 위하여 합리적, 이성적으로 운영되면 경쟁과 견제의 기능으로 작용할 것이고, 정파와 개인의 이기적 욕구를 위하여 기능한다면 국가적으로 돌이킬 수 없는 파괴의 길을 가게 되는 것이 아닌가?

우리는 삼국시대 전쟁 과정에서 고구려의 **광활한 땅**을 거의 다 당나라에 내어주었고, 조선 말엽에 내부의 권력다툼으로 인하여 일본의 식민지가 되었다.

그로 인하여 간도 땅을 다시 중국에 내어주었다.

지금의 남, 북 대치와 갈등은 민족의 장래와 미래에 어떤 영향을 미치고, 또 어떤 민족적 상처와 국가적 손실을 만들어낼 것인가?

우리는 친북이니 반북이니, 좌파니 우파니, 영남이니 호남이니 하며 대립과 갈등이 최고조에 와있는 것 같다.

우리 모두는 내 주관적 생각, 파벌의 이해관계를 떠나서 민족과 국가의 미래를 위하여 객관적 가치관을 가지고 국가관을 정립하고 남북 관계를 바라보아야할 중요한 시점에 와 있는 것 같다.

방탄 이불

*

누가 언제 어떻게 알려주었는지는 모르겠다.

비행기가 폭격을 가하거나 전투지역에서 총소리가 나면 이불을 뒤집어쓰라고 하였다.

말이 나온 김에 더하면, 야간에 공습경보가 나면 담요를 창문에 쳐서 등화관제를 한다고 하였고, 또 하나 더하면 총소리가 들리면 이미 총알이 내가 있는 곳을 지나간 뒤라 안전하다고 하였다.

한번은 이런 일이 있었다.

국방군이 1.4 후퇴를 하여 서울을 비우고 한강 남쪽 어딘가에서 다시 서울 회복을 위한 전투를 하고 있을 때였다.

어느 날 집중적인 포격이 가해지고 있을 때에 마찬가지로 우리 가족은 이불을 뒤집어쓰고 포격이 멈추기를 기다리고 있었다. 그런데 집 처마에 무엇이 떨어지는 큰 소리가 났다. 그래도 우리는 대포알 날아가는 소리가 계속되고 있어서 밖으로 나오지를 못하고 이불을 뒤집어쓴 채로 공포 속에 얼마를 더 있어야만 했다.

포격이 멈추고 밖으로 나와서보니 일 미터 정도 되는 포탄의 반쪽이 처마 끝자락을 부수고 땅바닥에 떨어져있었는데 그때까지도 포탄에서 연기가 나며 뜨거워서 만질 수가 없었다.

어느 어른의 말씀이 소이탄이라고 하셨다.

만약에 지붕 한가운데 떨어졌으면 집이 불탈 뿐만 아니라 가족이 모두 죽을 뻔 하였다고 하면서 조상님이 도왔다고 하시었다. 100분 1초에 명운을 달리할 뻔 하였던 것이다.

무서운 생각에 소름이 끼쳤던 생각이 난다.

군속으로 국방군과 함께 후퇴하셨던 아버지가 돌아오시면 보여드린다고 어머니와 아주머니가 집 어디엔가 포탄을 두셨는데, 그 후 피난을 가게 되어 보여드릴 수가 없었다.

사람은 환경에 적응하는 능력이 대단한 것 같다.

총알과 대포알이 시도 때도 없이 날아다니고, 총소리 대포소리가 계속 되고, 비행기가 폭격을 해대는 전쟁터 한복판에서 어떻게 밥을 먹고 잠을 자고 돌아다니며, 무서운 생각 없이 일상의 생활을 할 수 있었는지 알 수가 없다.

지금 생각하면 전쟁터는 겁이 나서 못 살 것 같은데도, 막상 전쟁터에 임하게 되면 그대로 그 환경에 적응하며 전쟁에 대한 두려움은 어디로 가고 매일 무감각하게 살아갈 수 있는 것이 인간이다.

그래서 내가 어려서도 전쟁 과정을 겪으며 살 수 있었고, 수많은 나라의 국민들이 전쟁 속에서 총탄에 맞아, 또 굶주림과 병마에 죽어가면서도 두려움 속에서 무감각한 듯이 일상의 생활을 유지하고 있는 것 같다.

상대방에게 대포와 기관총을 쏘아대고 갈겨대는 쌍방의 군인들이나, 그 전장의 한복판에서 양쪽의 총알공세를 그대로 감수해야 되는 민간인이나, 왜 총을 쏘아대며 막대한 자원을 불태우면서 목숨을 걸고 상대를 죽이고, 또 자신이 죽어야하는지 목적의식을 가지고 있는 사람도 없으며, 그 순간 그것을 생각해보려는 사람은 아마도 한 명도 없을 것으로 생각이 된다.

군인이라는 집단은 그저 무의식중에 집단의식에 의해서 방아쇠를 당겨야하고, 일반 민간인은 피할 수 없어서 어쩔수 없이 전장의 한복판에서 양쪽의 포탄세례를 받아야만 하는 것이다.

전쟁을 주관하는 권력자들은 과연 이념과 사상을 위해서 인가? 그렇다면 그 이념과 사상이 무엇이기에 그 수많은 인명을 살상하고, 인간의 존엄을 파괴하면서 전쟁을 해야 했던 것인지 알고 싶다.

걸프전쟁은 미국의 지도자들이 주장하는 것처럼 과연 상대국의 민주주의를 위한 것이었는가?

그렇다면 그 나라의 수많은 인명을 살상하고 삶의 터전을 파괴할 뿐만 아니라, 자국 군인의 목숨을 희생하면서까지 미국이 전쟁을 해야만 했고, 또 그 나라 국민들이 원했던 것이었을까?

명분 뒤에 있는 그 다른 것은 무엇이었을까?

어떤 경우에도 전쟁은 인류사회에서 다시 있어서는 안 될 일이며, 이유를 막론하고 인류 최악의 범죄인 것이다.

선한 전쟁이라는 것은 없다.

특히 우리 남북 간에 있어서는 남북 국민 모두가 전쟁은 어떤 이유로도 용납해서는 안 된다.

세계 도처에서 이런 저런 전쟁으로 헐벗고 굶주리며 인간 최악의 비참한 생활을 하는 사람들을 보면서, TV 뉴스에나 나오는 남의 일로 생각해서는 안 된다.

약 70년 전, 우리가 겪었던 일이며 잠자는 휴화산 위에 우리가 있다는 것을 잊어서는 안 된다.

우리의 DMZ는 국경선도 아닌 휴전선이다.

돌아온 아버지

*

　후일에 아버지에게서 들은 이야기인데, 아버지가 인민군에게 강제로 잡혀간 이유는 자동차엔지니어였기 때문에 인민군들이 아버지가 다니던 회사에서 알아보고 찾아와서 인민군 고위 사령관의 지프차를 수리하게 하기 위하여 강제징집을 당한 것이었으며, 대구 전선 시찰을 하기 위하여 대구로 가는 이들과 사령관의 지프차에 동승을 하고 대구 전선까지 밤중에만 이동하며 동행하게 되었고, 그 후 약 1,2개월 후에 서울로 복귀를 하시게 되었다.

　귀가하신 후에는 회사에도 안 나가시고 숨어 지내는 편이어서 아버지를 잘 만날 수가 없었다.

　어떻게 피신을 하셨는지는 기억할 수가 없다.

　부언하는데 아버지는 후일 중고 트럭이나 부품을 매입하여 직접 시내버스를 수작업으로 제작할 정도의 기술을 보유하고 계셨으며, 업계에서는 많이 알려지신 분이었다.

　자동차 엔진소리를 듣거나 시험운전을 통하여 자동차 상태를 판단하시었다.

그래서 자동차회사가 없었던 그때에 아버지 주위에는 목수나 용접기술자가 한 팀에 되어 아버지와 함께 소형차는 물론이고 버스 등도 수작업으로 제작을 하시었다.

아버지께서는 자동차기술자로서 일생을 한 길로 매진하시었고, 정직과 성실함으로 일관하시었다.

그러나 아버지께서는 전장의 한복판에 가족을 남겨두고 인민군이 서울을 점령했을 때는 인민군에 끌려가서 전선을 헤매시고, 1.4 후퇴 때는 국방군에 징집되어 전선을 따라다니시며 겪은 심한 정신적 스트레스의 후유증으로 많은 고통을 받으시다가 과음을 하시게 되어 60세라는 연세에 일찍 작고하게 되었음이 지금도 안타까움과 아쉬움으로 내 가슴에 남아있다.

아버지께서는 별세하시기 얼마 전부터는 화장실 출입을 직접 할 수가 없는 상태였으므로, 외부출입은 물론 할 수 없으셨고 방안에 거의 누워서 투병을 하시는 상태이어서 바라보는 가족들의 마음은 매우 안타깝고 우울하였다.

그로 인해 며느리인 내 처가 아버지의 병수발을 하느라 많은 고생을 하였다.

나는 일생 중 가장 바쁜 사회생활을 하고 있을 때라 아내를 도울 수가 거의 없었다.

아내에게 진정으로 죄송하며 고마워하고 있다.

나는 아버지께 병고로 인한 고통과 죽음에 대한 불안에서 심리적으로 조금이라도 도움을 드리고 싶어서 종교에 귀의하시기를 권유하였다.

나는 어머니가 오래 전부터 영세를 받고 천주교를 다니고 계셨기 때문에 아버지에게 다음 세상에서는 어머니와 만나서 전쟁도 인간적 고뇌도 없는 곳에서 행복하게 사실 수 있도록 천주교에 귀의하여 영세를 받으실 것을 권해드렸는데, 아버지는 이를 쾌히 승낙하시었고 아버지의 영세를 위하여 신부님과 관련자 여러분이 수고해 주셨다.

이후부터 아버지는 표정이 밝아지시고 평생의 정신적 질곡에서 벗어나시어 죽음에 대한 두려움도 없이 평정된 마음으로 가족을 대하시고 본인은 직접 성당에 갈 수 없으니 어머니가 열심히 다니시도록 권유하고 챙겨주시었으며, 어머니는 아버지가 이렇게 편안해하시는 모습을 보시며 무척 즐거워하시었다.

나는 이것이 신의 힘이라고 생각한다.

육체의 상태는 같은데 정신적 심적으로는 안정과 평화를 찾으신 것이다.

이때에 아버지를 위하여 애써주신 불광동성당 신부님을 비롯하여 관계자 여러분에게 진심으로 감사드리며, 나는 이때에 종교에 대하여 새로운 것을 깨닫게 되었다.

그런데 이렇게 전쟁 후유증으로 평생 정신적 고통을 받으신 분들이 어찌 나의 부친만이겠는가?

6.25 전쟁은 물론이고 이 지구상의 수많은 전쟁은 무수한 사람들에게 이러한 불행을 남기며 자행되었고 그에 대한 아무런 보상도 또 기약도 되어있지 않다.

그분들이 늦게라도 아버지처럼 잠시나마 마음의 평화를 찾을 수 있는 기회라도 가질 수 있었더라면 좋았을 것이다.

이 세상에 전쟁으로 고통 받은 모든 사람들이 다음 세상에서라도 위로 받을 수 있도록 기도하며, 현재 전쟁으로 고통 받는 많은 사람들이 빨리 평화를 찾을 수 있기를 기원합니다.

쌍발 폭격기

*

내가 6.25 전쟁으로 알게 된 비행기 이름은 에르나인틴 (L-19), 삐이십구(B-29), 무스탕, 전투기, 정찰기, 색색이, 쌍발기, 폭격기 등 뭐 이런 정도였다.

전쟁 중 알게 된 것이지만 무스탕이나 색색이 같은 전투기가 오면 목표물에 기관총을 발사하며 폭탄을 투하하고, 정찰기는 정찰만하므로 폭탄투하나 기관총을 발사하지 않는다. 그리고 비이십구 같은 폭격기는 고공비행을 하면서 폭탄만 투하한다. 쌍발 폭격기는 프로펠러 엔진이 양 날개에 하나씩 두 개가 달려있는 폭격기이다.

전쟁 중 어느 날 나는 친구 몇 명과 하왕십리 지금의 한양대학교 서북쪽 방향에 있으며, 왕십리역을 향해서 기찻길을 가로질러 있는 육교 위에서 놀고 있는 데, 쌍발 폭격기가 날아와서 왕십리 기차역 구역 내에 있는 유류 저장탱크를 폭격하기 시작하였다.

평상시에 이러한 상황이 전개되었다면 우리는 당연히 기겁을 하고 어디로 도망가는 것이 정상이었을 것이다.

그런데 그 당시 나는 친구들과 함께 머리 바로 위를 반복해 날며 우리로부터 겨우 500m를 넘을 듯한 거리에 있는 목표물에 기관총을 난사 하며 폭탄을 투하하는 비행기와 검은 연기가 타오르며 불타는 유류 저장탱크를 전쟁놀이를 구경하듯이 재미있게 바라보고 있었다.

지금 생각하면 나 자신도 이해가 안 되는 심리적 상황이었으며 행동이었다.

아프리카나 중동 분쟁지역의 사람들의 생활상황이 TV에 방영될 때 나는 그 당시가 기억되게 하는 장면을 가끔 보게 된다.

아니 어쩌면 더 비참하고 참담한 모습으로 다가온다.

그럼에도 그들은 그 속에서 지친 모습이지만 생존을 유지하고 있는 것이 경이로울 따름이다.

아마도 반복되는 전장의 위험이 인간으로 하여금 정상적 의식을 상실하게 만들었거나, 스스로 무감각하게 되었거나, 어쩔 수 없이 체념하고 받아드렸을 것이다.

이렇게 심리적으로 황폐함에도 인간으로 하여금 견딜 수 있게 한 것은, 평화를 갈구하면서 전쟁을 즐기는 인간에게 내린 창조주의 모순의 징벌은 아닐까?

2부 – 불바다 서울

후퇴하는 인민군

*

전후에 6.25 전쟁에 관한 자료들을 접하면서 알게 된 것이지만, 인천상륙작전을 통한 9.28 서울수복 시기가 가까워지고 있을 때였다.

동네 친구들을 통하여 인민군이 왕십리역에서 후퇴할 준비를 하면서 군수품을 불태우고 있으니 가보자고 하였다.

나는 친구들과 호기심에서 왕십리역으로 갔다.

과연 그 곳에서는 인민군들 십 수 명이 군복이나 신발 등을 비롯하여 여러 가지 군수물자를 불사르며 경비를 하고 있었다.

그 중에 특히 우리들 눈에 뜨인 것은 산더미 같이 쌓아놓고 불을 지른 건빵 무더기였다.

그 당시 인민군 건빵은 지금의 20kg들이 쌀 봉지만한 큰 봉지에 들어있었다.

우리는 누가 먼저라고 할 것도 없이 몰래 숨어서 불타는 건빵 무더기 옆으로 기어가서 건빵 봉지를 하나씩 어깨에 메고 도망치기 시작하였다.

그 순간 등 뒤에서 따발총 소리가 요란하게 들리기 시작했고 나는 정신없이 뛰어서 마을로 돌아왔다.

친구들의 안전을 확인할 겨를도 없었고 그런 생각이 나지도 않았다.

친구 중 누군가 총에 맞았다는 소리를 들은 것 같기도 했지만 인민군이 계속 쫓아올 것 같은 두려움에 가지고 온 건빵을 어떻게 처리했는지도 기억에 없다.

분명한 것은 집에 가지고 가지는 못했다.

어머니에게 꾸지람 들을 것이 분명했기 때문이다.

아마도 숨겨놓고 친구들과 나누어 먹지 않았겠나? 추측할 뿐이다.

분명히 기억되는 것은 그 사건 후에 그 건빵을 친구들과 얼마동안 맛있게 먹었던 기억은 있다.

용기인지, 호기심인지, 배고픔의 결과인지 지금은 분명하지가 않다.

여하튼 전쟁은 인명의 무차별 살상, 환경의 파괴와 황폐화, 병마와 굶주림 그리고 헐벗음 등이 인간성을 파괴하고 황폐화시킴은 물론이고 철없는 소년들의 마음과 행동을 이렇게 거칠고 무모하게 만들어가고 있었다.

작은 아버지

*

 나에게는 지금은 호적에 기록이 없는 막내 숙부님이 계셨다.

 나의 고향에는 6.25 때에 행정기관이 불에 타서 호적 관련서류가 모두 소실되어버린 후 다시 복구하는 과정에서 호적이 틀린 것들이 있다.

 나도 생년월일이 틀리게 기재되어 있다.

 아버님의 형제는 4남 3녀의 7남매였고, 그 중에 아버지는 3째이고 그 숙부님은 제일 마지막 동생이셨다.

 6.25 전쟁 발발 시에 대학에 입학하기 위하여 우리 집에 오셔서 함께 계셨다. 어린 나를 무척 귀여워하고 잠자리를 항상 나와 함께 하시고, 나에게 간단한 유도 기술을 가르쳐 주기도 하고, 특히 기억에 남는 것은 어린 나에게 화투놀이를 가르쳐주시고 함께 화투놀이를 하시기도 하셨으며, 지금 기억하기에 매우 미남형이셨다.

 전쟁 발발 직전에 고래대학에 입학하신다는 부모님들의 말씀이 있었던 기억이 난다.

고래대학은 지금의 고려대학에 대한 충청도 사투리 발음이었던 것 같다.

그 당시 숙부님께서 입학을 하셨던 것인지, 입학을 하려고 한 것인지는 분명하지가 않다.

갑자기 발발한 전쟁이므로 숙부님도 고향에 가시지 못하고 우리와 함께 서울에서 전쟁을 맞이하고, 인민군이 서울에 입성한 후에는 숨어서 생활하셔야 했다.

전쟁이 북한 쪽에 불리하게 반전되고 있음을 그 당시 어린 나이에도 여러 정황으로 느낄 수가 있는 때이었으며 9.28 서울수복이 가까워질 무렵이었다.

숙부님은 오랜 피신생활이 답답해서인지 급변하는 전황 탓에 인민군들의 감시가 소홀해지자 친구를 좀 만나보시겠다고 변장을 하고 집을 나가셨다.

그리고 숙부님은 지금까지 소식이 없고 귀가하지 못하셨다.

그 후, 어느 학교 운동장에서 인민군들에게 숙부님이 잡혀있는 것을 목격하였다는 어느 분의 말씀을 듣게 된 것이 전부였다.

어머님은 이 일로 평생 시부모님께 미안함을 금치 못하셨고, 할머님은 평생을 막내아들을 기다리며 속병을 앓다가 돌아가셨다.

나도 어린 시절 숙부님께서 주셨던 사랑을 기억하며, 지금도 애틋함과 그리움으로 숙부님을 생각하곤 한다.

 이 사건은 전쟁이 우리 가족 모두에게 준 큰 상처 중에 하나였다.

불타는 서울

*

지금은 시점이 정확히 기억되지 않지만, 잊지 못할 사건이 서울에서 전개되었다.

인천 상륙작전이 성공한 후 인민군이 서울에서 철수할 때 행한 것으로 기억되지만 확실하지가 않다.

1.4 후퇴 시에 국방군이 작전수행을 한 것 같기도 하고, 1.4 후퇴 후 서울을 재탈환하기 위한 국방군의 포사격 때문인지 구분이 되지 않는다.

그 어느 날 저녁, 서울의 한복판은 불바다가 되었다.

그날 저녁 무렵부터 무슨 이유인지 왕십리에서 바라보는 서울의 중심지는 전부 불타고 있었으며, 서북쪽으로 하늘의 반이 불길에 휘말려있었으며 나머지 부분도 붉게 이글거리고 있었다. 마치 하늘이 전부 불타고 있는 듯이 보였다.

서울에 진입할 적군에게 초토화 작전을 사용한 것이었을 것이다.

후일 생각하게 된 것이지만, 네로황제가 불 지른 로마시의 불타는 모습이 이러하지 않았을까?!

그 후 우리 동네 아이들은 서울역, 광화문, 종로, 을지로 등으로 돌아다녔다.

서울 한복판은 모두 불타고 한국은행, 시청 등 몇몇 건물만 남아있고 완전히 쑥대밭이 된 모습이었던 것이 지금도 기억에 생생하다.

통치하고자 하는 일국의 수도를 모두 불태우며 전쟁을 통하여 얻고자 하는 것이 과연 무엇이란 말인가?

지금 현재 우리가 누리고 있는 이 모든 것이 전쟁을 통하여 직접 획득한 것은 아무것도 없다.

북한 역시 전쟁을 통하여 얻고자한 것이 무엇이며 얻은 것이 무엇인가?

그때 남은 이산가족과 뼛속 깊은 상처는 약 70년이 지난 지금도 모두 지워지지 않고 남아있다.

월남은 최근에 장시간의 전쟁을 통하여 통일을 이룩한 나라이다.

전쟁 영웅도 나왔고 남, 북이 통일도 되었다.

그런데 남북통일의 수단은 수많은 국민을 죽이고 고통으로 몰아넣고, 수많은 국민들의 피가 강을 이루고 젊은이들이 뼈를 묻은 땅이 되었다.

이렇게 엄청난 희생을 강요하면서 전쟁을 하는 방법 밖에 없었을까?

그 통치자는 왜 영웅이며 그 나라의 국부인가?

과연 그가 선택한 통일의 방법은 국민을 위하여 정당하고 합리적이며 현명한 방법이었는가?

그때 죽은 수많은 사람과 그 긴 세월 모든 국민이 겪은 고통에 대하여는 누가 무엇으로 보상할 수 있을 것인가?

아! 그때 불타던 그 서울의 불길은 너무도 충격적으로 소년의 가슴에 새겨진 체 지금도 생각나곤 한다.

6.25란 전쟁은 이렇게 대한민국을 모두 불태워버리고 모든 국민을 단말마의 고통 속으로 몰아넣었던 것이다.

그래서 나는 전쟁은 어떤 명분으로도 정당화될 수 없다고 단언한다.

9.28 서울 수복

*

 시가전을 위한 빈모래 방어벽과 철조망 저지선이 있을 뿐 인민군은 이미 서울에서 거의 철수하고 거리는 텅 비어있는 듯한 어느 날, 대포 소리가 멀리서 간간히 들려오고 있었다.

 용산에서 왕십리로 오는 철길 위에 국방군의 탱크가 천천히 왕십리 역 쪽으로 들어오고 있었다.

 그때는 한국군을 국방군이라 불렀고, 나는 국방군이 무엇을 뜻하는지 모르고 그냥 우리 편이라고 이해하고 있을 뿐이었다.

 또 이때 탱크에 탄 군인이 한국군이었는지 미군이었는지도 구분이 되지 않는다. 간간히 인민군 패잔병들의 저항하는 총소리가 들리기는 하였으나 별 의미가 없었다.

 탱크가 지나가고 연이어 군인들이 차량을 타기도 하고, 도보로 행군을 하기도 하며 서울로 들어오기 시작하였다.

 "전우에 시체를 넘고 넘어 앞으로 앞으로, 낙동강아 흐르거라 우리는 전진한다. ----"

이때에 처음 듣게 된 군가였다.

사람들이 태극기를 들고 나와 만세를 불렀고, 나도 동네 어린 친구들과 함께 왕십리 기차 굴다리로 올라가 역으로 들어가는 탱크를 물끄러미 바라보며 구경을 하였으나 별다르게 어떤 감회를 느낀 기억이 나지 않는다.

오히려 전쟁이 안겨준 피폐함이 어린 나를 무덤덤한 심경으로 만들었던 것 같기도 하다.

무엇 때문에, 어디에 갔다가, 이제야 오는 것인가?

아마도 이것이 며칠 후에 우리 가족과 이웃에게 엄청난 수난과 고통을 주는 시작이 될 것을 육감으로 느껴서 어린 내가 그리도 무덤덤하였던 것은 아니었는지 모르겠다.

"적에게 협조한 부역자의 색출과 척결."

이것들이 얼마나 무고한 많은 양민을 괴롭히고 고통과 절망 속으로 몰아가는지 겪어보지 않은 사람은 모른다.

양쪽의 군인들이 점령과 후퇴를 반복하면서 피난도 갈 수 없는 형편이어서 전장에 그대로 남은 양민들이 비무장으로 피할 수도 없이 총 칼을 든 군인들 앞에서 강제로 시키는 일을 저항하지 않고 하였다고 하여 적색분자 내지는 협조자로 몰아 살육하는 일이 전장에서 비일비재하게 자행되는 것이다.

더 나아가 평소에 감정이 있거나 포상을 받기 위하여 무고하는 일도 무수히 발생하는 것이다.

지금까지의 모든 전쟁이 사실은 자유, 민주, 심지어 평화를 빙자한 명분을 가지고 저질러지지만 실제로는 국가적 이해관계에서, 정치적 목적과 인간의 무절제한 욕구에서 더 나아가서는 인간의 광기에서 비롯되는 것이 대부분의 경우 진실인 것이다.

6.25 전쟁 중 게릴라나 빨치산에 의한 잔혹한 보복이야기는 많이 들었지만, 정규군의 경우 이러한 만행에 관한한 인민군에 의한 경우는 전쟁 후에 기록으로 본 것은 있어도 그 당시에는 어렸던 나에게 기억 되는 것이 없다.

오히려 강간이나 무자비한 보복은 국방군에 의하여 저질러졌다는 것을 들은 것이 여러 번 있었다.

그리고 어린 나에게 있어서 6.25 중에 있었던 사건 중에서 인민군에 의한 만행으로 그들을 혐오하는 사건은 없었다.

그러나 9.28 수복 후 어머니가 국방군에 잡혀가 겪은 수모와 그때 어린 내가 겪었던 고통은 잊을 수가 없다.

이런 기억에 의하면 군의 대민 관련 원칙과 자세, 정훈 훈련의 중요성을 새삼 깨닫게 되었다.

우리 군 지휘관들이 명심해야할 일이다.

얼마 전 중앙일보에 연재된 백선협 장군의 전쟁이야기를 감명 깊게 읽은 바가 있다.

그 중에 백 장군이 지리산 공비 토벌에서 산속 마을의 주민들의 민심을 얻기 위하여 여러 가지로 노력하였던 일을 읽고 공감하는 바가 많았으며, 군에서 이미 잘 알고 있는 일일 것이다.

단지 어린 나이에 전쟁을 전장의 현장에서 적대관계에 있는 양 군의 대 양민에 대한 태도를 직접 겪었던 기억과 생각을 기록하는 것이다.

국민의 마음을 얻지 못한 전쟁은 이미 진 것이며, 국민의 마음을 얻지 못한 전쟁은 군사적 전투에서는 승리하더라도 전쟁에서는 결과적으로 패한 것이나 마찬가지이며, 결국은 패하게 된다.

우리는 70년이나 지난 지금도 6.25 전쟁의 후유증 중에서 전쟁으로 인한 국가 총체적 손실 이외에도 군인들의 난폭한 대민 행위로 그 상처를 씻지 못하고 있는 것이 많이 있지 아니한가?!

다시는 이런 비극이 재연되지 말아야할 것이다.

낙하산

*

9.28 수복 후, 서울하늘에는 가끔 어린 소년이 보기에는 엄청난 장관이 벌어지는 때가 있었다.

한번은 지금의 마장동 근처에 있었던 경마장에 수십 대의 미군 수송기가 보급물자와 장비를 낙하산으로 투하하는 모습이 펼쳐지고 있었다.

여러 가지 색의 우산모양의 커다란 낙하산에 하늘을 뒤덮은 체 커다란 상자와 무기 같은 것을 메어달고 서서히 지상으로 내려오고 있었다.

우리 어린이들은 그곳에서 이 장관을 구경하는 것이 전쟁 중에도 재미있는 구경거리였다.

그곳에는 얼마 전 인민군이 철수하면서 폐기한 여러 가지 무기들이 한쪽에 있었기 때문에, 우리 동네 아이들은 그곳에서 병정놀이를 하며 이것저것 만져보기도 하고, 포를 쏘는 흉내도 내고, 부서진 탱크 속에서 탱크 포에 쓰는 대포 알 속에 있는 화약을 꺼내서 불을 붙여 태우기도 하면서 놀던 곳이었다.

지금 생각하면 정신이 아찔해지는 일이다. 이것은 죽음의 악마와 함께 놀고 있는 것이다.

버려진 포탄, 지뢰 등으로 인하여 전쟁 중에는 수많은 무고한 인명이 살상되고 있다.

지금의 부모들이 보면 기절초풍할 일들이 전쟁 시에 어린이들에게는 그냥 방기된 상태로 놓여있는 것이다.

이렇게 한 쪽에는 한쪽의 군대가 철수하면서 미처 가지고 갈 수 없는 무기를 적군이 사용할 수 없게 고의 폐기한 것이 엄청나게 쌓여 있고, 지금은 같은 목적의 물건을 새로이 같은 장소에 수없이 투하하고 있었다.

전쟁은 죽이고, 파괴하고, 소모하며, 황폐화하는 공학이다.

잡혀간 어머니

*

9.28 수복이 되고 얼마 안 되어서 학교에 가게 되었다.

그런데 나는 무학초등학교 2학년 6반이었는데 담임 선생님이 나오지 않으셔서 피난가신 줄 알았다.

며칠 후에 들었는데 인민군 점령 시에 학교에 나와, 학생을 가르친 것이 적에게 협조한 부역행위가 되어 잡혀갔다는 것이었다.

인자하고 다정하셨던 여선생님이 많이 보고 싶었다.

그러고 또 며칠이 지나 학교에서 집에 돌아오니 어머니와 3살 된 셋째 동생이 집에 없었다.

저녁때가 되어도 돌아오지 않으셨다.

저녁 늦게야 귀가 하신 아버지 말씀이 어머니가 경찰서에 잡혀갔다는 것이다.

어머니는 죄가 없으셔서 곧 집에 돌아오실 테니 동생하고 집 잘 보고 있으라고 하셨다. 어머니가 계시지 않는 집에서 여섯 살짜리 둘째 동생하고 집을 지키는 것은 어린 나에게 너무도 크고 영원히 잊혀지지 않는 고통이었다.

학교에 가서는 동생이 걱정되고, 집에 오면 전등불도 없이 동생과 함께 있는 어두운 방은 무서움과 외로움, 그리움, 추위와 배고픔만이 가득할 뿐이었다.

적색 부역자는 그 당시 전시 약식판결로 총살형에 처해지는 상황에서 아버지는 어머니의 구명을 위하여 백방으로 알아보시느라 우리에게 신경 쓸 겨를이 없으셨을 것이다.

나는 저녁에 무섭고 어머니가 보고 싶으면 동생과 큰 소리로 노래를 부르기도 하고, 배가 고프면 냉수를 마시기도 하였다.

동생이 힘들어 하고 어머니를 찾을 때는 정말로 어찌 할 바를 몰라서 쩔쩔매었다.

한 달쯤 되어서 어머니가 셋째 동생과 함께 귀가 하셨다.

초췌하고 야윈 모습이 지금도 기억에 생생하고 동생도 건강이 아주 안 좋아보였었다.

지금도 생각하면 너무나 가슴이 아프다.

어머니와 아버지가 후에 하신 말씀을 들어서 알았는데, 이웃분이 어머니에게서 전쟁이 발발하기 전에 상당한 돈을 빌려 가시고 인민군이 진주하였을 때는 부채 상환을 하지 않아도 되었었는데, 국방군이 수복을 하면서 다시 갚아야 되니까 이 부채를 갚지 않기 위하여 어머니를 부역자로 무고를 하였던 것이다.

그리고 군 수사관은 무조건 강제 구금을 하고 집에 연락도 못하게 하고, 어머니를 악질 빨갱이라고 몰아부쳤다고 한다.

거짓신고를 한 분은 돈을 빌려줄 만큼 동네에서 어머니와 가장 친하셨던 분이고, 그분의 아들은 나와도 친구였었다.

내가 기억하기에도 어머니는 전시에 누구나 하였던 시가전 벙커를 만드는 모래자루 나르기 등 노동에 아이를 엎고 강제 동원되었던 것 외에는 어떠한 일도 인민군 치하에서 한 일이 없었다.

그래도 다행이었던 것이 아버지께서 지인을 통하여 어머니가 구금되어 있는 곳을 알 수 있었고, 이 후에 동네 분들 중에서 어머니의 무고함을 증언해준 분들이 다수 있어서 우여곡절 끝에 어머니는 집으로 돌아올 수 있었던 것이다.

그 당시는 이런 식으로 이유도 모르고 잡혀가 가족에게 연락도 없이 이런 변을 당한 사람들이 수도 없이 많았던 것이다.

지금도 아찔한 생각이 들고 이때의 우리 가족의 고통을 생각하면 70을 넘긴 지금에도 뼛속을 파고드는 아픔이 가슴을 엄습하곤 한다.

일개 가정주부였던 어머니가 무슨 이념적 사상 때문에 부역을 했겠는가?

그것은 어머니의 관점에서가 아니라 권력자의 시각에서의 임의적 판단일 뿐인 것이다.

검사의 눈에는 모든 사람이 범죄자로 보인다는 말도 있듯이 -------.

이렇게 본인의 사상이나 이념, 가치관의지와 무관하게 한 인간이 다른 인간을 판단하고 심판하며 우를 범하는 것은 권력의 세계에서는 평시에도 비일비재 하지만, 특히 권력에 의한 강제만이 존재하는 전쟁 중에 방어수단이 전무한 민간인은 억울한 폭행을 감수할 수밖에 없는 것이다.

전쟁은 물리적인 인간의 생명과 재산을 앗아가고 파괴할 뿐만 아니라, 이렇게 인간성을 피폐하게 만들고 인간관계를 무너트리고 인류의 이성적 가치를 모두 파괴하고 만다.

우리 사회는 아직도 일제 식민시대의 친일파와 6.25의 이적 행위에 대한 논란이 끊이지 않고 있다.

내가 제언하고 싶은 말은 그 시대를 살아보지 않은 후대의 사람들이 그때를 논함에 겸손해야 하고, 특히 개인 신상의 문제를 판단할 때는 신중에 신중을 기하며, 자기 자신과 자기 가족의 문제를 다루듯이 진정과 성실로 임해야 한다.

앞에서 초등학교 담임 선생님은 인민군을 위해서, 이적 행위를 하기 위하여, 등교하여 학생을 가르쳤을까?

아니면 국방군이 서울을 수복하고 전쟁이 끝난 뒤의 대한 민국을 위하여 가르쳤을까?

아니면 정치나 전쟁을 떠나 선생님으로서 제자를 쉼 없이 가르치기 위한 인간애적 차원에서 본인의 제자에 대한 스승의 직분을 다하기 위함이었을까?

친구의 주검

*

9.28 수복 후 얼마 되지 않은 초가을쯤 이었던 것으로 기억 된다.

나는 동네 친구들과 병정놀이를 하고 있었다.

우리 팀은 숨기 위하여 동네 빈집으로 들어갔다.

이집은 정신적 장애가 있는 우리 또래의 사내아이와 부모 그리고 사내 동생이 함께 살던 집인데, 아버지는 6.25 발발 후 어찌된 일인지는 모르지만 집에 계시지 않았고, 어머니 혼자서 두 형제를 데리고 살고 있었으나 얼마 전 나머지 가족도 피난을 가고 비어있는 집이었다.

집으로 들어간 우리 팀은 안방으로 급히 들어갔다.

그런데 그 안방에는 커다란 이불이 깔려있었고, 가운데가 불룩하게 나와 있어 우리는 의아한 마음으로 이불을 반쯤 걷고 속을 들여다보았다.

그 순간 우리는 너무나도 소스라치게 놀라서 뛰어나오고 말았다. 그 이불 속에는 우리 또래의 장애 친구가 숨진 채

누워있었고, 고양이나 쥐로 예측되는 짐승이 시체를 훼손한 상태로 있었다.

그때의 상황이 어떻게 정리되었는지는 지금 기억이 나지 않지만, 나는 그때 기억이 날 때마다 죽음을 당한 그 장애 친구에 대한 연민도 있을 뿐만 아니라, 그 어머니가 그 후에 심적, 정신적으로 죄책감을 안고 고통스러운 일생을 보내야만 했을 것에 대한 연민이 더 크게 내 가슴이 저리도록 다가오곤 했다.

그 어머니는 두 아이에 어머니로서 생계 대책이 없고 언제 또다시 전쟁이 발생할지 모르는 상황에서 어린 둘째라도 살리기 위한 가슴 아픈 선택이었을 것이다.

전쟁이란 모든 사람에게 이렇게 절박한 상황을 만들어내는 것이다.

자기가 살기 위한 도피는 절대로 할 수 없는 것이 어머니의 사랑이 아닌가?

전쟁에서 이러한 불행과 고통을 겪어야 했던 가족이, 특히 어머니들이 어찌 이 분 뿐이었겠는가?

수많은 가족들이 전장의 현장에서 또 후방에서 전쟁의 후유증으로 죽음보다 더한 육체적, 정신적, 심적 고통을 평생 안고 살아야만했을 것이다. 신이라 하여도 이 아픔을 치유할 수도, 구원할 수도 없을 것이다.

아, 지금 상상만하여도 그 어머니의 평생에 걸친 그 고통이 내 가슴을 저리도록 아프게 한다.

전쟁이란 무엇인가?

이유가 어떠하든 전쟁은 하여서는 안 되는 것이다.

전쟁의 논리와 철학은 어떠한 이유로도 합리화할 수 없다.

이것은 9살 소년으로서 6.25를 전장의 현장에서 겪어야만 했던 나의 신념이 되었다.

전쟁으로 얻을 수 있는 것은 어떤 것도 이러한 아픔을 보상할 수 없기 때문이다.

진검 해부 예스

*

9.28 서울수복 이후 나는 내 생애 처음으로 영어를 배웠는데, 그것은 6.25 전쟁 중 소년들의 배고픈 심정을 은연중에 함축하고 있는 말이기도 하다.

헬로! 초콜릿 엔드 진검 해부 예스?

이 말은 그때에는 대한민국 소년들이면 "오케이, 땡큐"라는 말과 함께 누구나 능숙하게 하던 영어 한 마디였다.

그것이 무슨 뜻인지도 모르고, 그렇게 하면 미군들이 가끔은 초콜릿이나 껌 또는 사탕 같은 것을 던져주었고 우리는 우르르 쫓아가서 그것을 먼저 주우려고 서로 밀치고는 하였다..

그 당시에는 어떤 뜻인지 정확히 모르고 미군이 지나가면, 행군 중이든, 자동차를 타고 가든, 혼자서 걸어가든 무조건 무슨 구호나 노래처럼 외치고 다녔다.

나만이 아니고 대한민국 모든 소년들이 --------.

초콜릿이나 껌이나 사탕을 달라는 말이다.

아마도 지금 전쟁을 하고 있는 나라의 어린이들도 그때 우리와 같은 이런 모습으로 헐벗은 체 길거리를 헤매고 있을 것이다.

어쩌다 미군이 던져준 것을 하나라도 줍는 날은 그야말로 횡재를 한 날이고 다른 아이들의 부러움을 사기도 했다.

"오케이, 땡큐" 였다.

헐벗고 재대로 씻지 못하여 지저분한 아이들이 때를 지어 몰려다니며 이런 소리를 외치고 먹을 것을 바라는 모습은 바라보는 미군들에게 어떤 감정으로 받아들여졌을까?

세계에는 도처에서 지금도 전쟁을 하고 있으니 그 뒤안길에는 여인네들, 어린이들, 그리고 많은 약자들이 이러한 처지에 빠져서 언제 벗어날지도 모를 질곡 속에 헤매고 있다.

인류는 영적, 이성적 동물이라고 한다.

지구상에서 인간의 지혜로 이러한 비참하고 사악한 상황을 영원히 지워버릴 수는 없는 것인가?

아마도 전쟁은 신이 전쟁을 주도하는 사람들의 영혼을 악마의 영혼으로 바꾸어놓았기 때문에 저질러지는 인간 최악의 범죄일 것이라고 생각한다.

아주머니의 집

*

9.28 서울 탈환 후, 그해 초겨울쯤에 어머니가 넷째를 임신도 하시고 하여서 우리는 생활의 편의를 위하여 아버지가 다니시던 회사 사장님 집으로 이사를 하였다.

그 집에는 사장님 가족들은 피난을 가고 우리 부모님 보다 연세가 많으셨던 가정부 아주머니께서 나보다 한 두 살쯤 나이가 더 들었으나 나와 같은 국민 학교 2학년짜리 아들과 살고 있었다.

우리는 산후에 어머님을 돌보아줄 분도 필요하고, 그 아주머니는 어린 아들과 두 식구만 있으니 의지할 사람들이 필요하였을 것이다.

그 아들은 성격이 나하고 많이 차이가 있어서 친하게 지내지는 못하고 따로 노는 편이었다.

그 당시 아버님께서는 무엇을 하시었는지 구체적으로 기억이 되지는 않으며, 9.28서울 수복 후에는 군 특수부대에 소속이 되어서 일하고 있었으나, 전시라서 특별한 수입은 없었으니 생활은 여러 가지로 어려울 수밖에 없었다.

그래도 국방군이 서울에 들어오고 아버지도 돌아오셔서 함께 계시면서 아는 아주머니와 한 집에서 지내게 되어 어른들과는 달리 어린 나로서는 모든 것이 안심이 되는 편이었고, 6.25 전쟁이 발발한 후에 특별히 어려웠던 기억이 없는 가장 편안한 시간이었던 것으로 기억이 된다.

그저 나는 바로 아래 동생과 늘 함께 어울려 다니며 동네 친구들과 놀기도 하고 어디에서 땔감을 주워오기도 하곤 하였다.

그때 서울의 집들은 대부분 목조건물이었고 담장도 대부분 판자로 만들어져있었다.

우리는 빈집이나 폭격으로 부서져 못쓰게 된 집에서 이런 나무들을 주워와 화목으로 사용하였다.

그때는 서울 집들의 대부분이 나무로 땔감을 하는 난방 방식이었다.

땔감도 그렇고 식량도 그렇고 모든 것이 구하려면 이런 방식으로 수소문을 하여야 했다.

돈도 없을 뿐더러 돈이 있어도 물건이 없으니 정상적으로 구할 수 있는 방법이 없었다.

옷도 그렇고 신도 그렇고 끼니를 제대로 먹지도 못하면서 돌아다니며 나무를 줍고 쓰레기장을 뒤지며, 쓸 만한 물건이 있으면 무엇이든 주워가지고 다니는 것이 일상이 되어

있었던 우리의 모습이 지금 전쟁을 치르고 있는 아프리카
나 중동의 어린이들과 다를 바가 없었을 것이다.

생매장

*

집을 아주머니 댁으로 이사하고 나서 얼마 안 되었을 때다.

나는 동네 친구들과 함께 정말로 끔직하고 소름끼치며 또 너무나 마음 아픈 일을 목격하였고, 지금도 그 기억이 나면 너무도 가슴 아프다.

아니 목격했던 어린 그 시절보다 지금이 더 가슴 아프게 느껴진다.

그 이유는 나도 자식을 낳아 키우는 부모의 심정을 알기 때문이다.

친구들이 가보자고 하여 따라간 곳은 조그마한 무덤이었다. 아니 어린아이를 생매장한 무덤 같은 움집이었다.

폭격으로 부상당한 어린이가 무덤 같이 만들어진 움막 속에 갇혀서 통증과 배고픔으로 울고 있었다.

그 움막은 밥그릇 하나가 들어갈 수 있는 구멍 외에는 모두 흙으로 덮여있어서 어린이는 밖으로 나올 수가 없게 되어 있었다. 미리 만들어진 무덤이었던 것이다.

그 조그만 구멍으로 어린이의 부패한 신체 부위에서 발생한 구더기가 가득 기어 나오고 있었고, 그 어린이는 계속 울고 있었다.

정말 그 당시 어린 나이에도 너무나 끔직한 광경이었다.

우리는 집에서 먹을 것을 가져다 그 구멍으로 넣어주었다. 한 2, 3일 후에 그 무덤 속은 조용해졌다.

이 글을 쓰는 지금 이 순간이 그때 내가 느꼈던 연민과 고통보다 아픔이 더 한 것은 자식을 키워본 부모로서 그 당시 서너 살 된 부상당한 자식을 생매장하고 떠난 부모의 단말마 같은 고통을 헤아릴 수 있기 때문일 것이다.

단언하건데, 그 부모는 자기가 살기 위하여 부상당한 자식을 생매장하고 가지는 않았을 것이다.

아마도 그 부모에게는 살려야하는 또 다른 자녀들이 있었을 것이다.

그 당시에는 대부분이 다자녀가정이었다.

그래서 그 선택이 그들에게는 최선의 선택이었을 것이다.

그렇지만 그 후 그들은 죽을 때까지 그 단말마 같은 고통의 질곡에서 벗어날 수가 없었을 것이다.

그런데 이러한 그들의 고통이 자신들의 의지와는 아무 관계도 없이 불가항력적으로 일어났던 것이며, 그들은 단지 감수해야만 하는 입장이었을 뿐이다.

누가 감히 이러한 비극을 만들어도 되는 권리를 가지고 있는지 모르겠다.

이것이 전장의 뒤편에 있는 또 하나의 비극인 것이다.

우리는 전쟁을 논할 때

전장의 영웅들과 위대한 전쟁지도자를 만들어내고 칭송하거나, 전장의 군인들의 고통을 미화하는 것이 대부분이다.

그러나 전쟁의 뒤편에 있는 이러한 인간의 비극과 전쟁 범죄에 대하여는 또 전쟁 이후에 계속되는 전쟁 비극에 대하여는 망각하거나 눈을 가리려하고 있다.

6.25를 통하여 이러한 비극은 수많이 발생하였고 지금도 그 비극을 계속 안고 살아가는 사람들이 많이 있을 것이다.

그렇지만 이런 것들이 언론이나 책이나, 영상물로 거론되고 다루어지는 것은 극히 일부분에 지나지 않는다.

특히 우리는 이념적 갈등을 안고 있는 전쟁이고 승패가 없이 아직도 대치상태이어서 그런지 6.25를 다룬 문학이나 사상을 접하기가 어렵다.

이런 가운데 이런 비극을 만들어낸 당사자들은 전쟁영웅이니 위대한 지도자이니 하며 훈장을 가슴에 주렁주렁 달고 다니며, 동상을 세우고 무슨 궁전이니 신사니 국립묘지니 하는 곳에 묻히게 된다.

이 무슨 모순이고 아이러니란 말인가?

전장의 민간인은 적군에게 수탈당하고 아군에게도 짓밟히기가 일수인 것이다.

우리의 지리산 토벌작전이라는 것은 그 중에 알려진 하나의 예일 뿐이다.

양민들은 밤에는 공비에게 당하고 낮에는 토벌군에게 당했다.

이는 어느 한 부분의 전투에만 있는 것이 아니고, 모든 전장에서 일어나는 현상인 것이다.

여하튼 우리의 6.25 전쟁도 남침이니 북침이니 하는 것만 가지고 갑론을박할 것이 아니라 전쟁의 동기에서부터 휴전 후 현재까지를 군사적, 사상적, 문학적, 철학적, 인간학적인 모든 측면에서 포괄적 체계적으로 심도 있게 연구하고 체계화 하여 우리의 후대들에게 교훈으로 남겨줄 수 있었으면 좋겠다.

6.25 전쟁70여 년이 지난 지금 우리의 정치 안보적 현실이 너무나 안타깝고 우려되는 바가 크다.

어머니의 산기

＊

겨울이 되고 다시 국방군이 서울을 철수하는 움직임이 시작되었다.

우리는 그것을 1.4 후퇴라고 부르고 있다.

어떤 경위로 그렇게 되었는지는 지금 알 수가 없지만, 아버지는 그때에 국방군 특수부대에 근무하고 계셨다.

이번에는 작전상 후퇴를 하기 때문에 6.25 때와는 달리 가족들의 피난을 부대에서 도와줄 수 있었다.

그런데 만삭이 된 어머님이 출산 예정일을 한 달이나 남겨둔 그때에 갑자기 진통이 시작되었던 것이다.

그래서 우리는 후퇴하는 아버지와 함께 피난을 갈 수 없게 되었다.

급하게 된 아버지는 어디에서 손수레를 구해 오셔서 어머니에게 주시며 급할 때 사용하라고 하시고, 같이 살고 있는 아주머니에게 출산을 부탁하고는 안절부절 못하시며 떠나시던 기억이 난다.

아버지로서는 갈 수 밖에 없는 강제된 몸이라 부대와 함께 떠나셨고, 어머니와 우리는 또다시 서울에 남게 되었었다.

그러나 아버지가 떠나시고 한 달이 지나서야 어머니는 출산을 하셨고, 그 네 번째 동생이 우리 오 남매 중에 유일한 여동생이다.

아마도 어머니가 심리적으로 긴장이 되고 불안하셨던 것 같다.

이것이 약 3개월 후에 어머님과 함께 우리 4남매가 강원도 영월의 외가댁까지 걸어서 피난을 가는 고난의 여정이 시작되는 계기가 되었던 것이다.

이렇게 전쟁은 임신을 한 아내와 어린 자식들을 쌍방의 전투가 치열하게 벌어지는 전장의 한복판에 두고 가장은 떠나야만하게 만들었다.

생계에 대한 아무런 보장도 없이 전쟁으로부터 생존에 대한 아무런 대책도 없이, 가족을 전장에 두고 가야하는 죄책감이 아버지에게는 평생 동안 정신적 고통으로 남게 되었다.

그리고 누구도 보상하지 않는 지병이 되었다.

아마도 그 당시의 많은 아버지들은 이와 같은 고통을 겪었을 것이며, 누구에게도 호소할 수 없이 평생 안고 살았을

것이다. 아니 그것이 전쟁으로 인한 정신적 질병인지도 모르고 살았을 것이다.

그리고 국가는 그런 것에 대하여 보상할 수도 없었고, 보상하려고 하지도 않았던 것이다.

우리는 이러한 것이 전쟁으로 인한 질병이라는 것을 인식하지도 못하고 있었다.

미군과 모닥불

*

　국방군의 1.4후퇴 때의 서울 철수는 6.25와 달리 포성이
나 총소리도 없이 조용하게 진행이 되고 있었다.

　여전히 나는 동생과 함께 전에 살던 동네 행당동에 가서
친구들과 놀기도 하고, 새로 이사 간 하왕십리 동네 친구들
과 돌아다니기도 하였다.

　아버지가 떠나시고 어머니의 진통도 멎어버린 후 2, 3일
이 지난 어느 날 늦은 저녁, 어둑어둑한 행당동 큰길가에
철수하던 미군 트럭 한대가 뒷바퀴가 빠진 채 고장이 나서
십 수 명의 군인들이 장작불을 가운데에 피워놓고 잠들어
있었다.

　그때는 그 광경이 춥고 배고프겠다고 생각이 되었는데,
지금 생각하면 그 미군들은 후퇴하는 부대의 특수임무를
수행하고 늦게 철수하다가 차량 고장으로 낙오되었던 것
같다.

　국방군과 미군이 전투 없이 먼저 철수한 후고, 아직 인민
군이 서울에 진주하기 전이어서, 당장 목전에서 포로가 되

거나하지는 않았지만, 후일 생각하건데 그들이 안전하게 부대로 복귀하기는 어려웠을 것 같고, 그렇다면 어떻게 되었을까? 하는 생각이 들고는 하였다.

정규부대를 만났으면 정식포로가 되었겠지만 게릴라나 비정규 전투원을 만났으면 즉결 총살을 당하거나 상당한 고통을 받았을 것 같다.

그 당시 고장 난 GMC 트럭, 빠져있는 뒷바퀴, 활활 타고 있는 장작불, 어두움 속에 차갑게 느껴지는 밤의 공기, 십수 명의 미군들이 춥고 배고프며 피로한 모습으로 죽음이 목전에 있는데, 목숨을 포기한 듯 길바닥에 옷을 입은 채로 잠들어 있는 전경이 너무나 고달프고 피로한 듯 했던 모습으로 기억에 남아 있다.

이 젊은이들을 누가 어떤 명분으로 전장으로 내몰았을까?

그들은 자의적으로 이 전쟁에 참여하였을까?

그들의 마음은 과연 미국에 대한 충성심이었을까?

우방 한국에 대한 애정이었을까?

신의주에서 서울까지 와서 더 이상 갈 수도 없게 되고, 피로에 지친 몸으로 자포자기하고 그 추운 엄동설한에 길에서 군복을 입은 채 모닥불을 가운데 두고 둥그렇게 누워서 잠들어있던 그들은 죽음의 꿈을 꾸고 있었을 것이다. 그들이 빈집도 아닌 길에서 고장 난 트럭을 옆에 두고 그렇

게 잠들었어야만했던 이유가 무엇이었는지는 지금도 이해
가 되지 않는다.

이렇게 전쟁은 당위성과 합리성을 모두 무시한 채 허황된
명분으로 자행되는 인간 최악의 잔인함과 탐욕의 만행인
것이다.

3부 - 어머니의 마음

손수레

*

 1.4 후퇴 시에 어머니의 진통으로 함께 후퇴할 수 없게 되자, 떠나기 전에 아버지께서 만약을 위하여 긴급 시에 사용 하라고 구해 주신 손수레가 있었다.

 가족과 함께 후퇴할 수도 없고, 군무에 몸담은 자신이 가족과 함께 남을 수도 없는 진퇴양난의 아버지가 먹을 것도 땔감도 바닥이 난 상태에서 아이가 셋씩이나 딸리고 임신한 아내에게 만약의 경우 피난을 위하여 사용할 수 있도록 궁여지책으로 마련해준 손수레인 것이다.

 아버지께서 후퇴하는 부대를 따라 떠나시고 나서 얼마 지나지 않아 어머니도 잘 아시는 아버지 친구 분이 찾아오셨다. 그분께서 난방용 장작을 구하였는데 그것을 운반하는데 사용하고 돌려줄 테니 손수레를 빌려달라고 하셨다.

 어머니는 너무나 잘 알고 있는 분이시고 당장 쓰고 있는 것이 아니므로 가벼운 마음으로 빌려드렸다. 그런데 그분은 그 후에 소식이 없었고 물론 손수레도 돌려받지 못했으며, 작고하실 때까지 우리 부모님은 그 분을 만난 적이 없었다.

그 손수레의 내력과 용도를 잘 아는 그분이, 그리고 전쟁 전에는 인자하고 신사였던 그분이 그것을 자기가 살기 위하여 속이고 빼앗아간 것이다.

전쟁은 이렇게 인간성을 파괴하고 인면수심의 인간을 만들기도 하는 것이다.

전쟁이 끝나고 휴전이 되어 세상이 평온해지고 각자가 제자리로 돌아왔을 때, 그분은 자신의 행동을 얼마나 후회하였을 것인가?

그래서 아버지가 다니시는 직장을 알고 있음에도 찾아오지 않으신 것은 전쟁 중에 사고를 당하셨거나 가책 때문에 찾지 못하였을 것이다.

이것을 그분의 비양심적 인격의 탓으로 힐책하고 벌할 수 있는 것일까?

그분이 아닌 다른 사람이라면 어떻게 했을까? 아니 나라면 어떻게 했을까?

전쟁은 이렇게 인간의 인격을 파괴하고 말살하여 인간을 신을 닮은 인격에서 악마를 닮은 사악함으로 타락시키는 것이다.

전쟁은 왜, 무엇 때문에 하는 것일까?

인류 공통의 보편적 철학이나 이념으로 전쟁의 명분은 합리화가 가능한 것인가?

전쟁으로 한번 상실된 가치는 수십 수백 년이 흘러도 회복되지 않고 인류의 상처로 남아있는 것이 비일비재하다.

내 개인적 생각으로는 이 지구상의 모든 전쟁의 명분은 명분일 뿐, 전쟁이 저지르는 죄악에 대한 비논리적 변명에 불과하다.

삼 남매

*

1.4후퇴로 국방군은 모두 철수하고 인민군은 아직 진입하지 못한 적막하고 음산한 서울의 거리였다.

성동경찰서와 성동소방서가 있는 하왕십리 로터리 길가의 아침이었다.

날씨는 흐려서 별로 기분이 좋지 않았던 기억이 난다.

나는 동생과 함께 행당동으로 가서 땔감을 구해서 내가 나무로 만든 자그마한 손수레에 싣고, 나는 앞에서 끌고 동생은 뒤에서 밀고하면서 그 로터리를 지나가고 있었다.

그 손수레는 내가 어디인지 기억이 나지 않는 곳에서 큰 저울에 달려있는 작은 바퀴를 떼어다가 주워온 나무판자와 판자에서 뽑은 못을 이용하여 만든 것이었다.

지금 생각하면 9살짜리 내가 그것을 도구도 변변히 없었던 그때에 어떻게 만들 수 있었는지 이해가 잘 되지 않는다.

뿐만 아니라 전시에 나의 많은 행동이 나 자신이 스스로 이해가 안 되는 것들이 많다.

지금의 손주들을 보면 더더욱 그런 생각이 든다.

아마도 주어진 한계, 환경이 어린 소년을 무의식중에 그렇게 만든 것으로 추측이 될 뿐이다.

이렇게 그 로터리를 지나고 있을 때 어디서 아이들의 지친 듯한 울음소리가 들려왔다.

동생과 나는 그 곳으로 가보았다.

큰길가의 구석진 그 곳에는 삼남매가 이불 하나를 셋이 함께 몸에 두르고 서서 힘이 다 빠진 듯 탈진한 상태로 울고 있었다. 우리 3형제와 비슷한 나이 또래 아이들이었다.

이유는 어제 저녁에 아버지와 어머니가 저녁거리를 구하려 가셔서 오늘 아침까지 돌아오시지 않고 있다는 것이다.

아이들은 걱정과 두려움과 추위와 배고픔이 뒤섞여서 울다가 지친상태가 되어있었다.

나는 우리 형제가 어머니와 함께 있다는 것이 너무나 다행스러웠다.

아마도 이들 부모는 먹을 것을 구해서 곧 돌아올 요량으로 아이들을 길가에 기다리게 하여놓고 나섰다가 무슨 변을 당하여 돌아오지 못하였을 것이다. 그렇게 되었다면 그 부모들은 자식들이 얼마나 걱정이 되었을 것이며, 그 후 그 아이들은 얼마나 고통스러운 삶을 살아가야했을까?

어린 마음에도 너무나 측은 하였으나 우리 형제가 어떻게 할 수 있는 상황이 아니었다.

우리 집으로 함께 갈 수도 없고, 남북의 군대도 경찰도 없는 무정부상태의 서울시내였고 모두 빈집이나 마찬가지였다.

참 어찌해야할지 막막하여 우리 형제는 말도 못하고 묵묵히 그들을 마주보며 한참을 같이 서 있다가 집을 향하여 발을 옮겼으나, 그때 어린 나이에도 마음이 편치 않아 우리 형제도 아무 말 없이 집으로 돌아왔다.

그 추운 엄동설한에 그 어린이들은 어떻게 되었을까?

불길한 추측 이 외에는 아무것도 생각할 수가 없다.

어디로 찾아갈 수도 없는, 텅 비어 적막하기까지 한 서울의 엄동설한에 기아상태에서 그 어린이들이 무엇을 어떻게 할 수 있었겠는가?

죽음을 기다리는 가느다란 그 울음소리가 지금도 귓전을 때리며 온몸에 전율을 일으킨다.

그 어린이들이 어떻게 구사일생으로 살아났다고 하여도 평생을 그 공포의 트라우마를 안고 부모를 그리워하고, 형제를 기다리며 아픈 가슴을 안고 지금의 내 나이가 되어 있지 않겠나?

70여 년 전의 일임에도 지금 생각하는 것만으로도 가슴이 너무 아프다.

총보다 작은 병사

*

국방군이 모두 철수하고 내 기억에 약 10일에서 15일 정도가 지난 후에야 인민군이 서울에 진주하기 시작하였다.

그야말로 총성 없이 철수하고 총성 없이 진주가 진행되었다.

서울에 나타난 인민군의 모습은 6.25 때 같이 요란하지도 않고 상당히 초라한 모습으로 지금 생각해도 사기가 완전히 떨어져있는 모습이었다.

어린 내 눈에 그들은 6.25 때의 젊은 군인과 중장비는 거의 볼 수가 없었고 중년 이상의 늙어 보이는 군인과 소년병 같은 어린 병사들로 구성된 10여명의 소대 병력들이 초기 선봉으로 띄엄띄엄 서울에 나타나기 시작하였다.

그야말로 한 소대에 할아버지와 아버지 그리고 아들이 함께 행군하는 모습이었다고 말할 수 있을 것 같다.

그 중에 특히 눈에 뜨인 것은 일반인들이 딱통 총이라고 불렀던 구식 장총을 어깨에 맨 나이 어려보이는 병사의 모습이었다.

인민군의 개인 화기는 크게 소형 다연발 따발총과 단발식 따콩 총이라는 것이었다.

따발총은 똬리 같은 원통형 탄창에 수십 발의 총알을 장진하고 적군을 향하여 발사하면 따따따따따--- 소리를 내며 총알이 나간다는 뜻에서 붙여진 별칭이고, 주로 근접 전투에 사용하는 개인용 소총이었다.

따콩 총은 총알을 한발씩 장진하여 사격하면 따콩 하는 소리를 내며 발사된다는 뜻에서 붙여진 별칭이었다.

어린 우리는 그 별칭으로 그 총들을 알고 있었고, 지금도 나는 그 정식 명칭은 모르고 있다.

그 중에 따콩 총은 총신에 뾰족하고 긴 창을 꽂아 접전 시에 상대를 창처럼 찌를 수 있도록 되어있었다.

이 창을 꽂은 상태의 따콩 총은 거의 어른 키 높이만큼 길었다. 이 총을 소지한 어린 소년병은 이것을 멜빵을 이용하여 어깨에 메면 총이 땅에 끌릴 수밖에 없어서 총을 가로로 눕혀서 목뒤 어깨에다 얹고 양팔로 그것을 감아 총을 메고 행군을 하고 있었다.

이런 소년병의 모습은 신기하기도 하였고 어떤 두려움을 주기도 하였다. 마치 우리도 군인에 끌려갈 것 같은 생각이 들기도 하였고, 인민군이 어린 소년들을 강제로 군에 끌고 간다는 소문을 듣기도 하였다.

이렇게 선봉 소대들이 지나가고 또 며칠이 지나서 대부대의 인민군이 서울에 들어오기 시작하였고, 이때에는 중공군도 함께 왔으며 처음으로 우리는 중공군을 볼 수 있었다. 그런데 이때에 나는 이상한 광경을 볼 수 있었다.

대부대가 운반하는 무기 중에는 상당히 크게 느껴졌던 대포가 있었고, 인민군들은 이 대포를 인력으로 밀고 끌고 하며 이동하고 있었으며 균형을 잡기위하여 대포 포신 맨 끝에 사람들이 곡예 하듯 올라타고 있었다.

부대는 무학초등학교 쪽에서 장안사 쪽으로 진행하고 있었다.

이날 저녁에 인민군들은 동네 가정집에 분산되어 쌀을 주고 식사를 준비시켜 먹었다.

그때 나는 인민군들이 양말대신 보자기 같은 발싸개로 발을 싸가지고 신을 신는 낯설은 광경을 보게 되었고, 각자가 주머니에 전투식량으로 미숫가루를 가지고 다니는 것을 알았다.

이날 저녁 인민군들이 아버지는 어디 가셨느냐고 묻는 말에 나는 "아버지는 인민군인데 국방군을 따라갔다"고 말 실수를 하여 어머니를 당황하게 하기도 하였다.

다행히도 그들은 웃으며 더 이상 묻지 않았다. 그 후 그들은 장안사 뒤에 있는 석굴 속에 진주하며 무학산 위에

포대를 설치하고, 매일 저녁 해가 지면 정기적으로 한강 너머로 포 사격을 하였다.

나는 가끔 하늘을 날아가는 벌건 대포알을 집 앞에 나와 구경을 하곤 하였다.

저녁에 고공으로 발사되는 대포알은 육안으로 목격할 수가 있었는데 벌건 불덩어리가 날아가는 모습이었다.

또한 반대로 한강 남쪽에서 대포가 날아오기도 하였다.

이 광경을 동네에 남아있는 어린이들은 저녁이 되면 하늘을 쳐다보며 구경을 하였다.

오랜 전쟁의 반복학습으로 아주 익숙해져서 무서운 생각도 없이 일상화되어있었다.

그런데 전쟁을 시작하고 지휘한 사람들은 그런 노인과 어린 소년들까지 끌어내어 전쟁을 계속해야 되는 이유가 무엇이었으며, 그 수많은 인명을 희생하고 모든 국민을 고통으로 몰아넣으면서 얻은 것이 무엇이며, 지금 그 결과로 성취된 것이 무엇인가?

전쟁에서는 승자가 되던, 패자가 되던, 남는 것은 엄청난 인명의 살상, 파괴와 손실, 수많은 사람들에게 상처를 남길 뿐이다.

그런데 지금도 남북의 정치지도자들은 서로 총질을 하고 주먹질을 하며 권력의 강화 확대 및 유지를 위하여 휴전선

을 이용하고 있으니, 도대체 그들의 사상과 가치관은 무슨 이념과 철학에 근거한 것일까?

진정 전쟁을 원하고 지지하는 보편적 일반 사람들은 몇 명이나 될 것인가?

전쟁은 도대체 어떤 사람들의 욕망에 의하여 조작되고 있는 것일까?

전쟁의 명분은 대부분 국민의 안전과 국익이 명분이 되고 있다.

과연 전쟁의 그러한 명분이 타당한 것인가?

포대

*

인민군 주력부대가 서울에 진입하고, 그 일부가 왕십리 무학산에 주둔을 하였다.

무학산은 그 당시 무학초등학교가 있던 작은 산이었고, 주변에는 공동묘지와 주택, 공장 등이 있었다.

전래 되는 말로는 조선의 이성계가 수도를 한양으로 천도 할 때, 무학대사가 이곳에서 한양의 지형을 관찰하고 풍수 지리에 근거하여 이곳으로부터 10리를 가서 궁성을 지을 것을 추천하였다고 한다.

그 후 이 산을 무학산이라고 부르게 되었고, 이 산이 있 는 곳의 지명을 왕십리라고 명명하였다고 한다.

왕십리 무학산 안쪽에는 장안사가 있었다.

장안사의 옆쪽에는 돌을 채석하던 채석장이 있었고, 이 채석장에는 동굴이 있었다. 인민군은 그 동굴에 주둔을 하 였고 무학산 중턱에는 장거리 포대가 설치되었었다.

그리고 저녁때가 되면 그 포대에서 한강 이남을 향하여 대포를 발사하는 것이 거의 매일 계속되었다.

나는 저녁때가 되면 다른 일이 없을 때에는 그 대포알이 공중으로 날아가는 것을 동네 친구들과 구경하곤 하였다.

그전까지는 대포알은 빨라서 육안으로 볼 수가 없는 줄 알고 있었다.

실제로 그때까지는 대포 쏘는 소리와 날아가는 바람소리를 들은 적은 있어도 대포알이 날아가는 것을 육안으로 목격한 적은 없었던 것이다.

그래서 대포알이 날아가는 모습은 신기한 구경거리가 되었던 것이다.

그렇게 얼마가 지나고 있는데 내가 구경하고 있는 장소에서 길 건너 편 언덕 위에 몇 개의 전화선이 한 묶음으로 어딘가에서 부터 장안사 쪽으로 놓여있는 것을 보게 되었다.

그리고 인민군이 가끔 그 전화선을 점검하는 것도 목격이 되었다.

누구의 말에 의한 것인지는 기억이 나지 않지만, 그 전화선을 통하여 전방에서 대포를 발사할 것을 포대에 주문한다는 것도 동네 어린이들이 알게 되었다. 그러고 며칠이 지난밤에 우리 동네 친구들 몇 명이 함께 그곳에 가서 전화선을 모두 끊은 다음 끊어진 부분을 땅속에 살짝 묻어버렸다. 그리고 그 공구를 옥외 변소에 버렸다.

이 어린 친구들이 무슨 깊은 생각이 있어서라기보다 그저 인민군은 우리의 적이라고 생각했으므로 그렇게 하였을 뿐이다.

그리고 며칠이 또 지나서 나는 동생과 함께 어디에 가서 놀고 왔는지, 아니면 땔감 같은 것을 구하러 갔었는지 모르지만 다른 곳에 갔다가 저녁때쯤 집에 돌아왔더니 절단 된 전화선 때문에 인민군이 동네를 수색하고 여러 사람이 혼났다고 전해 듣게 되었다.

우리 친구들은 꾸지람이나 혼날 것이 두려워서 어머니와 다른 누구에게도 이 이야기를 하지 않았었다.

전쟁이 끝나고 난 뒤에야 어머니에게 말할 수 있었다.

그런 우리의 행위가 전선에 어떠한 영향을 주었는지는 모리지만 어린 우리가 무엇 때문에 그런 생각을 하고, 혼날 것이 두려우면서도 그런 행위를 하게 되었는지 지금도 분명한 판단이 되지 않는다.

단지 교육에 의해서 우리 편이 아니면 적이고, 적이면 나쁜 것이라는 단순 사고에 의한 행동이었다.

지금 북한의 동포는 적인가> 우리 편인가?

대통령은 통일은 대박이라고 하였다.

통일은 대박이라는 책도 나왔다.

대박이라는 것은 경제적 이득의 득실을 말하는 것이다.

통일에 대한 남한의 이기적 물질적 목표인 것이다.

우리가 통일을 해야 하는 가장 높은 차원의 이념적 철학적 가치가 있다.

주체사상이라는 이념의 폐쇄 속에서, 세습권력의 탄압에서 자유와 인권을 유린당하는 반쪽의 나라를 해방하고 그곳의 동포에게 자유와 인권을 찾아주는 것이다.

북한은 해방해야하는 대상이고, 북한 동포는 구출해야 되는 우리 편인 것이다.

우리의 내부에는 적보다 더 나쁜 우리 편도 있다.

나라를 망가트리는 정치꾼들,

모리배 급의 장사꾼 재벌,

학생을 오도하는 스승,

부패한 공직자,

공정사회의 발전을 저해하는 붕당들 등, 이들은 적보다 더 나쁜, 그리고 척결되어야 하는 나쁜 우리 편이다.

우리는 이러한 이기적 논리와 주장을 바로 보고 판단할 수 있는 사회공동의 가치관과 판단 기준을 설정하여야만 이성적이고 합리적인 사회와 미래를 만들어갈 수 있을 것이다.

우리 편이, 좋은 우리 편이 될 수 있는 사회.

정찰기

*

　인민군들이 장안사 채석장 석굴에 주둔하고 포대가 설치된 후 얼마간 매일 저녁 무학산에서는 한강 이남으로 대포가 발사되었고, 나는 하늘 높이 불꼬리를 달고 날아가는 포탄을 바라보곤 하였다.

　그러던 어느 날 오후 하늘에는 미군 L19 정찰기가 수시간을 정지한 듯한 모습으로 떠있었다.

　그리고 그날 저녁이 채 못 되어서 인민군 채석장 진지에 국방군의 포 사격이 가해졌다. 포탄 터지는 소리가 수차례 들리고 얼마 안 지나서 인민군 부대가 부상병들을 데리고 장안사 쪽에서 시내 쪽으로 황급히 철수하고 있었다.

　미군 정찰기가 인민군 진지를 정찰하여 국방군의 포 사격을 정확하게 유도하였다는 어른들의 말이 있었고, 심지어 국방군의 대포알이 굴 안으로 정확히 들어가 폭발하여서 더 이상 굴 안에 주둔할 수가 없게 되었다고 하였다.

　인민군들이 장안사에서 대오도 제대로 갖추지 못한 채 황급히 철수하는 모습을 볼 수 있었다.

그렇게 철수한 뒤에 목격한 일인데 우리가 살고 있는 집 바로 위편에 인민군 시체 20여 구가 군복을 입고 얼굴만 흙으로 덮인 체 나란히 누워있었다.

모두 20 전후의 젊은이들이었을 것이다.

상황이 다급한 상태에서 부대를 이동하느라고 동료의 시체를 제대로 간수하지 못하고 떠난 것이다.

그 후에 그 젊은 주검들이 어떻게 매장되었는지는 알지 못한다.

전장의 한 복판에서 항상 있는 일이 아니겠는가?

그러나 어린 우리가 보기에도 너무나 처참하고 무언가 슬픈 생각이 들었다.

그들의 부모는 자식들이 돌아오기를 애타게 기다리다가 거의 모두 한을 안고 세상을 하직하였을 것이다.

그들의 기다림은 누가 보상할 것이며, 젊은 원혼들의 다하지 못한 삶은 누가 책임질 것인가?

그것이 적이든 동지든, 시체도 제대로 수습할 수 없는 그 참혹함에서 인간의 존엄성은 생각도 할 수 없는 것이었을 것이다.

이때에 무슨 이유인지 마을에 나와 민박을 하고 있었던 인민군 장교 한 사람이 부대를 따라 철수하지 않고 부대를 이탈하여 동네 한 가정에 잔류하여 숨었다.

국방군이 다시 서울에 진입할 때까지 숨어서 피신을 하고 있었다.

내가 아는 것으로는 그 인민군 장교는 서울의 동대문에서 원래 살고 있었고 대학에 다니고 있었는데, 6.25 때 인민군에 의하여 의용군으로 강제 징집되었다가 이번에 다시 서울로 오는 부대에 배속되어 온 것이었다.

그런데 가족은 모두 피난을 가고 없었다고 하였으며, 우리 어린이들을 무척 좋아하는 마음씨 고운 미남이었다.

그분은 그 동네의 피신했던 집의 따님과 사랑하는 사이가 되었던 것으로 기억하고 있다.

국방군이 다시 서울에 진입하고 얼마 되지 않아 동네 어느 아이에게 이분이 발각되어 신고가 되었고, 따라서 국방군에게 잡혀가게 되었다.

옷차림도 제대로 갖추지 못하고 잠옷과 맨발에 팔은 뒤로 결박된 채로 허탈과 두려움의 표정으로 끌려가던 모습이 지금도 눈에 선하게 떠오른다.

무척 안 된 마음이 들었을 뿐만 아니라, 지금도 그 생각이 나면 어떻게 되었을지 몹시 궁금하다.

즉결 처형은 되지 않았을까? 포로가 되었을까?

인간의 모순인 것이다. 원래 남한의 대학생이었고 본인의 의사와 관계없이 잡혀가서 인민군이 되었고, 다시 가족과

고향집이 있는 서울로 복귀를 하여, 철수하지 않고 숨어 있다가 기다리고 있었던 국방군에게 결박된 몸으로 끌려가면서 자신의 생사를 가늠 할 수 없는 그 심경이 어떠했을까?

얼마나 황당하고, 스스로가 얼마나 모순덩어리라 생각했을 것이며, 또 허망하였을까?

그분의 본래 신분이 잘 확인되고 용인되어서 가족의 품으로 돌아가 다시 사랑하는 사람과 만나 그 후의 인생을 잘 보냈을까?

그렇게 되었기를 지금 기원해보지만 그 또한 허무함일 뿐일 것이다.

통곡

*

　인생을 70년이 넘게 살고서야 비로써 어머님의 넓고 깊고 애틋한 사랑을 얼마만큼 알 수 있을 것 같다.

　70년 동안 받기만하고 보답하지 못한 **죄송함과 부끄러움**, 그리고 가슴이 저리는 슬픈 마음에서 이후의 글을 어머님께 속죄를 빌며 통곡으로 쓰고자 한다.

　어머님의 사랑과 은혜에 보답하지 못했다는 것은 참으로 부끄러워 입에 담을 수가 없을 것 같다.

　때로는 원망하고 때로는 반발하고, 때로는 기피했던 지난날의 어머님에 대한 나의 마음가짐과 **행동**이 이제는 죄책감으로 내 가슴을 저미어 온다.

　어머니! 어머니 너무나 보고 싶습니다.

　이 세상을 떠나신 지 십 수 년이 지난 지금 부질없는 생각이지만 진정 보고 싶습니다.

　떠나신 지금에야 생전의 온화하고 인자하신 모습, 때로는 깊은 근심에 잠기시던 모습, 자식들을 위한 **회생과 전쟁 중**

그 결연하시던 모습들이 더욱 생생하게 떠오르는 이유는 무엇입니까?

이제서야 어머님에 대한 죄송함을 알게 된 소자는 어떻게 사죄하여야 한다는 말입니까?

다하지 못한 아픈 마음을 안고 다소라도 속죄하고 싶은 심정에서 어머니께 받았던 많은 사랑 중에서 어머님의 사랑이 가장 깊게 느껴지고, 어머님이 저희 형제를 위하여 가장 힘들고 고통스러운 시간이었을 것으로 생각되는 피난길의 기억을 글로 써서 통곡하며 어머님을 그리워합니다.

피난길

*

1.4후퇴 후 서울은 양쪽의 군대가 없이 약 10일 정도 공백이 있었다.

중공군의 참전으로 밀리게 된 국방군은 작전상 먼저 서울을 비우고 후퇴를 하였기 때문에, 인민군이 미처 서울에 도착을 할 수가 없었다.

6.25 때와 달리 이번에는 북한군과 중공군이 함께 서울에 진입하였다. 그 후 장안사 인민군 포대의 대포 발사장면과 국방군의 인민군 진지 포격을 보게 되었다.

그리고 또 얼마를 지나 다시 국방군이 서울에 진입하게 되었고, 최전방 부대가 동네를 거쳐 북진을 다시 하게 되었다.

우리 동네 근처에는 미군이 주둔하게 되었다.

그런데 이것이 문제가 되어 우리는 피난길에 오르게 되었다. 국방군이 서울을 다시 탈환하였는데도 아버지는 돌아오지 못한 상태였다. 그래서 어머니는 우리 4남매를 돌보는 데 이만 저만 힘들지 않으셨을 것이다.

설상가상으로 동네 근처에 진주한 미군들 중에서 동네 여인들을 성폭행하는 일이 발생하고, 저녁이면 노골적으로 민가에 들어와 여자들을 찾아다니고 있었다.

심지어는 장롱 문을 열고 단검으로 내용물을 쑤시는 장면도 목격하였다.

어머니는 동네 아는 집 지하실에 이웃 아주머니들과 숨어 지내시게 되었다. 지금 생각하면 분한 생각이 들곤 한다.

인민군들은 이념 문제를 떠나서 일반가정의 여인들을 상대로 이러한 불상사나 만행을 저지르는 모습을 듣거나 보지 못했다.

최소한 사상 문제를 떠난 일반 민가에 대한 민폐에 관하여는 국방군이나 미군들보다 인민군이 철저히 훈련되어 있었던 것 같다.

이러한 점에 대하여 우리 군은 평화 시에도 철저히 정신교육을 시켜둘 필요가 있을 것이다.

주민의 협조를 얻지 못하면 전쟁에서 최종적으로 승리할 수 없고, 민심을 얻지 못한 통치자는 정치적으로 성공할 수 없다는 보편적 사실을 깊이 새겨둘 필요가 있다

내가 기억하는 것을 근거로 유추하면 북한은 빨치산을 통한 주민학살 등의 만행으로 정치적으로 민심을 얻지 못했

121

다. 그러나 성폭력 등의 현역 군인들의 민폐로 인한 원한을 사는 일은 강력하게 통제되었던 것으로 기억되고 있다.

현역 군인들의 정훈훈련 면에서 최소한도 점령지의 여인들의 문제에 대하여는 인민군이 국방군이나 미군을 앞서 있었음을 말해둔다.

이런 점을 우리 군의 지도자와 정치가들은 남북이 아직도 대치되어 있는 상태에서 소홀히 해서는 안 될 것이다.

이러한 일들이 복합적으로 겹치게 되니 어머니는 자식들과 생계유지를 위한 어떤 일도 할 수 없게 되었다.

그래서 어머니는 국방군이 서울 재탈환을 한 상태에서 우리들을 데리고 친정과 시가가 있는 영월로 피난길에 오르게 된다.

500리나 되는 먼 길이었고 시기는 5월 초쯤 출발하여 양평 장호원과 충주 제천을 거쳐 7월 말에서 8월 초쯤에 영월에 도착한 것으로 기억한다.

어머니는 3개월쯤 된 넷째인 여동생을 등에 업고 또 짐보따리를 머리에 이고 가셨다.

나는 작은 손수레에 간단한 의복과 모포 같은 간이 침구를 싣고, 그 위에 3살 된 셋째를 태운 체 앞에서 끌고 가고, 6살 된 둘째는 기저귀를 담은 가방을 등에 지고 손수레를 밀어주었다.

일본이 식민 통치를 위하여 건설한 자갈이 깔린 신작로 위를 여름의 따가운 햇볕을 받으며 걸어서, 우리 가족은 힘들고 긴 고통의 피난 여정을 시작하게 된다.

이때 남편의 생사도 모르는 상태에서 1살, 3살, 6살, 9살짜리들 데리고 전쟁의 와중에 목적지에 살고 있는 부모 형제들의 생사도 모른 체, 500리를 걸어서 피난길에 오르는 30대의 한 연약한 여인네의 막막한 심정이 오죽하였겠는가?!

그야말로 목숨을 건 서울 탈출이라고 하는 것이 차라리 적절할 것 같다.

오호!

그때 9살의 어린 내가 어머니의 이러한 막막하고 아픈 심정을 어찌 헤아릴 수 있었겠는가?

그러니 어찌 어머니에게 위로와 용기를 들일 수나 있었겠는가?

하나는 젖 달라고 보채고, 하나는 배고프다고 울고, 하나는 다리 아파서 못 걷겠다고 투덜대고, 하나는 힘들어 죽겠다고 하지 않았겠는가?! 지금 생각하면 너무도 가련하고 안타깝고, 불쌍한 한 여인의 모습이 아닌가?

그래도 자식들을 살려야한다는 모정은 어머니를 결연하고 강한 여자로 만들었을 것이다.

어머님은 80을 넘긴 고령이 되셨을 때도 이 피난길의 이야기가 나오면 눈물을 흘리시고, 목이 메어서 말씀을 못하셨다.

나 역시도 자식들과 가끔은 이때를 기억하며 말을 할 때는 목이 메이고 눈이 흐려지거늘, 어머님의 기억은 얼마나 아픔으로 새겨져있었겠는가?!

어머니!

"지금도 어머니의 깊고 아픈 그 사랑과 희생에 무어라 위로와 감사를 드려야할지 이 소자는 말을 찾을 수가 없습니다."

"이제는 전쟁도 고통도 없는 곳에서 편안 하십시오"

강을 건너

*

피난길에 오를 때 우리가 가지고 있던 손수레는 지금 기억하건데, 넓이 50센티, 길이 100센티 이내 높이 70센티 이내의 크기였다. 앉은뱅이저울에 사용하는 지름 약 15센티 정도의 쇠바퀴 4개를 달고, 앞에는 줄을 매어서 끌 수 있게 만든 정말 작고 보잘 것 없는 수레였다.

내가 길거리에서 주워온 판자로 엉성하게 만든 상자 밑에 역시 어디에서 주워온 앉은뱅이저울의 자그마한 바퀴를 달아 만들어서 장난감 삼아 동생과 함께 끌고 다니며 이것저것 쓸 만한 것을 주워 나르던 손수레였다.

이 손수레에 어머니는 비상식량을 비롯해서 꼭 필요한 것 몇 가지를 골라 싣고 동생을 태운 채, 어느 날 도망가듯이 동네를 빠져나와 뚝섬 쪽을 향하여 급히 걸어갔다.

이러한 피난길의 우리 가족의 모습을 지금 돌이켜 생각해 보면, 그 당시 어머니의 마음이 얼마나 황량하고 불안하고, 무겁고 불확실한 상태였을지 조금은 가늠할 수가 있을 것 같다.

오후 늦게 지금의 한양대학교가 있는 산 옆으로 놓인 길을 따라 뚝섬 근처에 도착하게 되었으나, 그때에도 민간인이 한강을 건너는 것은 하늘의 별을 따는 것만큼이나 어려웠다.

그래서 어머니는 길을 바꾸어 우리를 데리고 광나루와 덕소를 거쳐 양평 쪽으로 향하셨던 것이다.

양수리를 거쳐 양평에 도착할 때까지 며칠을 소요해야만 했다.

몇 개월 밖에 안 된 갓난아이부터 9살짜리까지 우리 4남매를 데리고 어머니가 하루에 이동할 수 있는 거리는 아마도 10km 전후였을 것으로 추측이 된다.

우리는 양수리에 도착하기 전에 손수레를 버려야했다.

그 이유는 자갈길에 윤활유도 바르지 않고 끌고 가다보니 바퀴가 얼마 가지 않아 못쓰게 되었기 때문이다.

그래서 우리는 손수레에 싣고 가던 짐을 버리고 어머니가 셋째를 업고 내가 넷째를 업고 둘째는 걸어서 길을 떠나게 되었다.

그런데 나는 동생을 업고 뒤로 두 손을 잡아 동생의 엉덩이를 받혀야했는데, 팔 길이가 짧아 두 손을 맞잡을 수가 없어서 억지로 팔을 잡은 다음 양손의 손가락들을 마주 끼워서 깍지 손을 하여 꽉 잡아야했다.

그렇게 3, 4일쯤 걸었을 것이다.

우리가 도착한 곳은 양평군의 양수리로 건너가는 다리가 있는 곳이었다. 그런데 그 다리의 한 가운데가 폭격에 절단이 되어 있어 건널 수가 없었다. 그 전시에는 나룻배를 구할 수도 없었고, 건너 주는 뱃사공도 없었다.

그런데 그곳에서 얼마 떨어진 곳에 기차가 다니는 철교가 눈에 들어왔고 그 철교는 끊어지지 않았었다.

어머니는 그리로 우리를 데리고 가셨다.

어머니는 셋째를 업고 머리에 짐 보따리를 이고, 동생을 업은 9살짜리와 6살짜리 아이들을 데리고 그 철교를 건너려니 엄두가 나지 않았는지, 우리는 다리 입구에서 한참 서성거리며 쉬었던 기억이 난다.

조금을 쉰 다음 어머니는 다시 셋째는 업고 머리에는 이고 기저귀 보따리를 등에 짊어진 둘째의 손을 잡고 나를 앞세운 다음 다리를 건너기 시작하였다.

어린 우리에게는 간격이 너무 넓은 철도 침목사이로 한참 아래에 흐르는 강을 보며 건너가는 나는 너무도 무서웠고, 동생은 무서워서 울며 기어서 다리를 건너기 위하여 얼마를 갔었던 기억이 난다.

어머니는 언제 기차가 올지도 모르고, 또 우리 중에 누가 실족하여 아래의 강물로 떨어질지도 모르는, 십 수 미터 높

이의 불안한 철교를 울며 기어서 가는 어린 저희들을 데리고, 목숨을 걸고 그 철교를 건너려했던 것이다.

그때의 어머님을 지금에서 돌이켜 생각하면 어머님의 깊은 고뇌를 가늠할 수 있을 듯하여 내 가슴이 막혀오는 듯하다.

이렇게 다리 가운데로 갈수록 아래에 흐르는 강물이 더 무서워지고 힘이 빠져서 다리를 옮길 수가 없었다.

조금을 가다가 어머니는 우리를 데리고 다리 입구로 되돌아와 마을로 가서, 배를 건너 줄 수 있는 사람을 다시 찾기 시작하였다.

그렇게 저녁 무렵이 다되어 겨우 조그맣고 낡은 고기잡이 배를 가지고 있는 노인을 어렵게 만나서 가라앉을 듯이 겨우 강을 건널 수 있었다.

해가 저물어 어둑어둑한 그때에 어린 마음에 강을 건너며 느꼈던 힘들고 황량했던 생각이 지금도 새롭다. 그렇지만 우리는 어머님의 깊은 사랑과 용기, 그리고 강한 의지에 의해서 피난길의 첫 난관이었던 이 양수리 강을 무사히 건너서 건너편 마을에 도착하였다.

그 당시에는 인구가 많지 않아서 한 마을을 지나고 나면 다음 마을까지는 거의 인가가 없어서 다음 마을에 도착하

지 않으면 노숙을 해야 하기 때문에 어린 우리들을 데리고 걸어야하는 어머니는 마음을 졸이며 어린 우리들의 걸음을 재촉해야만 했다

강을 건넜을 때에는 완전히 어두워진 다음이어서 한참을 헤매며 이집 저집에 사정을 하여 겨우 한 집에서 허락을 받아 저녁을 먹고는 잠을 잘 수가 있었다.

그 후 우리는 피난길의 고된 여정을 계속해야했고, 지금은 우리 형제들 모두 건강하게 성장하여 60을 넘어서 천수를 다하고 있다.

나는 1996년부터 양평군 강하면 전수리로 이사를 하여 살고 있다.

따라서 가끔 양수리를 지날 때는 이 강과 철교를 바라보며 그때를 기억하고 어머니를 생각하며 감회에 잠기게 된다.

그리고 지금 중학교 3학년과 1학년이 된 손주들을 바라보며, 저 손주들에게는 절대로 그와 같은 비극과 고통을 주지 말아야한다는 다짐을 하면서 이 글을 남기려고 하는 것이다.

어머님! 후일 손주들이 이 글을 읽고, 어머님의 사랑과 용기와 의지를 경외하게 될 것입니다.

숲 속의 휴식

*

양수리의 강을 어렵게 건넌 후, 며칠 동안 우리 가족은 저녁이 되면 마을을 찾아들어 먹을 것을 구하고 잠자리를 얻어 등걸잠을 자면서 양평을 거쳐 여주를 지나 장호원으로 향해가고 있었다.

지금 정확한 위치를 알 수는 없지만, 어느 야산기슭에 나무 그늘이 있고 냇물이 흐르는 곳에서 휴식을 하였던 기억이 있다.

팔의 길이가 짧아서 하루 종일 깍지 손을 하고 동생을 업고 햇빛에 노출된 상태로 자갈길을 걷게 되면, 늦봄의 햇살도 따가울 뿐만 아니라 발도 다리도 부어오르고, 손가락 마디마다 피가 몰려서 퉁퉁 부어오르곤 하였다.

신발도 변변치 못한데다가 길은 자갈이 깔리고 돌이 박혀 있어서 걷기에 여간 불편하고 거추장스러운 것이 아니었다.

이 피난길에서 나는 새끼발가락의 발톱이 뭉그러져서 일생 동안 새끼발가락의 발톱이 자라지 않게 되었다.

이런 길을 봄날의 햇볕을 받으며 걷고 있으면 피로하고 지쳐서 정신이 혼미해지는 것을 느낀다.

정말 지겨운 마음에 그냥 주저앉아버리고 싶었지만 어린 마음에도 어머니를 생각하며 참았던 생각이 난다.

그런데 그곳에 사는 분이 가르쳐준 오솔길 같은 지름길로 가다가, 모처럼 울창한 소나무 그늘이 있고 맑은 냇물이 흐르며 봄내음이 나는 파란 풀이 주변에 가득히 자라고 있는 냇가를 발견한 것이다.

늦봄의 햇살을 피하여 냇가 그늘에서 동생을 내려놓고 발을 냇물에 담그고 앉아 손도 씻고 얼굴도 씻으며, 휴식을 할 때 느꼈던 그 편안하고 상쾌하며 행복했던 느낌은 지금도 다른 어느 것과도 비교할 수 없는 것으로 기억에 남아 있다.

아마도 물도 못 마시고 작열하는 태양아래 갈증을 참으며 사경을 헤매다가 오아시스를 발견한 사람의 기분이 이런 것일 것이다.

지금도 양평과 여주 장호원 쪽을 여행할 때는 그때 그곳이 어디였을까? 하는 생각에 눈여겨 살펴볼 때가 있지만 알 수가 없다. 이렇게 고달픈 길을 가는 동안에 때때로 어머니가 3살짜리 셋째 동생을 길에 내려놓고 잠시 걷게 하면 그 동생은 돌아서서 왔던 길을 되돌아가곤 하였다.

긴 고난의 길을 가고 있는 가족은 단 한 발짝을 앞으로 가는 것도 심리적으로나 육체적으로 엄청난 부담으로 느껴지는 때였는데, 그 동생은 꼭 걸어온 길을 되돌아가는 것이었다. 아마도 업혀서 가고 있는 동생도 무척 힘들었던 것 같다.

의사표시는 제대로 못하지만 집으로 돌아가고 싶은 마음에서 그리했을 것이라고 생각이 된다.

정말 다시 일어서고 싶지 않은 발걸음이었지만 그래도 계속 발을 옮겨야했고, 이즈음부터는 자의적으로 걷는 것이 아니라 무의식적으로 발을 옮기고 있을 뿐이었다.

이렇게 언제 도착할지도 모르는 목적지를 향하여 무겁고 힘들며 지겨운 길을 가야만 했다.

걷고 있는 우리 가족 모두는 왜 그렇게 해야 하는지 원인도 모르고, 누가 이렇게 만들었는지도 알 수 없이, 또 언제까지 그렇게 해야 되는지 기약도 없이 그렇게 해야만 했다.

우리 형제가 성장한 후 모이면 내가 그때 이야기를 하며 동생의 심술을 흉보면 동생들은 어려서 기억하지 못했던 일들을 상상하며 웃기도 하였지만, 어머님은 그때를 회상하시며 항상 눈물을 흘리시고는 하였다. 전쟁 시에 피난은 적을 피하여가는 것만이 아니었다.

경제가 파괴되고 치안이 무너지고 하여 사회 모든 분야가 엉망이 되다보니 모든 조건이 피난의 원인이 되는 것이었다.

말 그대로 난을 피하여 어디론가 좀 더 안전한 곳이 있을까, 어디가면 먹을 것이 있겠지? 하는 막연한 생각에, 또 불안하니까 무엇인가를 해야 된다는 심리적 불안감 때문에 나름대로 길을 나서서 방황하게 되는 것이다.

이러한 방황이 우리 가족만의 일이 아니었다.

이 전쟁은 남북한 우리 민족 모두를 이런 혼란과 고통의 도가니로 몰아넣었던 것이다.

다리가 끊어진 한강과 대동강을 건너는 서울과 평양의 시민들. 배를 타야만 하는 흥남부두의 주민들을 우리 모두는 알고 있다.

그러나 60세 이전의 남북한 국민들은 이 6.25전쟁을 알 수가 없다.

남아있는 기록이나 전해지는 이야기를 들으며 이해할 수 있을 뿐이다.

그 이해라는 것이 전쟁소설을 읽는 것 이상일수가 없는 것이다.

전쟁이라는 것은 물질적 가치를 파괴하는 것은 물론이고 정신적 영혼적인 가치를 모두 말살해버리는 것이다.

우리의 후손들이 전쟁의 상흔을 현실적으로 조금이라도 느낄 수 있는 것 중에 하나가 이산가족 문제이다.

이산가족 상봉이 가끔 정치하는 사람들의 이벤트처럼 아주 가끔 반복되고 있지만, 이 이산가족 문제의 내면에는 우리 민족의 영혼의 상처가 배어있는 것이다.

6.25를 직접 겪지 않은 세대들이 그 전쟁에 대하여 "전쟁과 평화" 같은 전쟁소설들을 읽는 낭만적 상상을 할까 염려된다.

초콜릿 폭탄

*

여주와 장호원을 거쳐 충주 쪽으로 피난길은 지루하게 이어 가고 있었다.

때로는 쌀을 구해 길가에서 반찬 없이 식사로 때우기도 하고, 어느 날은 마을의 어느 가정을 찾아 사정하여 사먹기도 하면서 거의 노숙생활을 이어갔다.

그렇게 가는 동안 피난을 가는 몇몇 다른 가족을 만나 동행을 하였다.

일행이 생기니 조금은 덜 지루하였고, 어머님도 심리적으로 조금은 서로 의지할 수 있었을 것이다.

이렇게 충주 쪽으로 가던 어느 날, 우리 피난민 일행은 북쪽으로 산이 있는 신작로 모퉁이의 그늘에서 산을 등지고 앉아서들 휴식을 하고 있었다.

그때에 미군 지프차 2대가 길을 지나가고 있었고 나처럼 애기를 등에 업은 15살쯤 된 누나가 거의 무의식적으로 "헬로, 시가레트, 초코레트, 징검 해부 예스?"하고 소리쳤다.

그러자 그때 한 미군이 초콜릿 봉지를 던져주고 지프차는 지나갔다. 그리고 그 누나가 뛰어가서 그 봉지를 집으려는 순간에 "펑" 소리와 함께 무엇인가 터지면서 그 봉지에서는 연기가 확 퍼져 나오는 것이었다.

그 누나가 놀라서 땅에 주저 앉고 주위에 있던 사람들도 모두 소스라치게 놀라서 휘둥그레진 눈으로 그 누나를 바라보았다. 그리고 그 누나의 가족들은 어찌 할 바를 모르며 그 누나에게로 달려갔다.

무엇이 터진 것인지는 알 수가 없었는데, 그 누나는 주저앉아서 울기만 하고 일어나지를 못하였다.

가족들이 쫓아가 그 누나를 일으키려 하였으나 그 누나는 스스로 일어나지를 못하였다.

발목을 다쳐서 가족의 부축을 받아 절룩거리며 울면서 일어섰다.

다행히 출혈도 없고 골절상을 입지도 않았으나 다리를 계속 절룩거리며 걸어야했다.

어디쯤에서 헤어졌는지 기억에는 없지만 그 누나는 그 후 피난길에 상당히 고생을 하였을 것이다.

충격적인 사건으로 지금도 기억에 생생히 남아있다.

이에 대하여 하고 싶은 말이 많으면서도 막상 무어라고 할 말을 잊어버린 그런 사건이었다.

요즈음 미군들의 불법행동과 폭력사건 등을 접하면서, 그때 서울을 떠나오기 전의 미군들의 행태와 이 사건을 떠올리게 된다.

이유가 무엇이든, 목적이 무엇이든 미군은 6.25 전쟁에서 많은 인명의 손실을 보았고, 막대한 군비를 투입하였으며 지금도 긴밀한 군사관계를 유지하고 있다.

그러나 일부 장병들의 이러한 일탈의 행동이 많은 비평과 저항과 거부감을 넘어 분노를 만들어내고는 한다.

그때의 그들도 가족을 떠나 낯선 외국에서 전장을 누비면서 무엇인가 정신적 심리적으로 극한의 스트레스 속에서 불안정상태였을 것이다.

따라서 그러한 심리적 상태를 스스로 관리할 수 있는 자신에 대한 통제력을 상실했거나 극히 취약한 상태였을 것이다.

그래서 군은 미군이건 한국군이건 인민군이건 전쟁이라는 특수 상황에서 자신을 통제할 수 있는 정신적, 심리적 교육과 훈련이 전투훈련 이상으로 중요하다고 생각을 한다.

피난을 가다가 난감한 일을 당한 그 피난민들도, 그리고 그 초콜릿폭탄을 던진 미군들도 그 전쟁 속에서 살아남아 그들의 인생과 천수를 다하였는지 알 수가 없다.

달래고개

*

 우리는 서울을 출발하여 뚝섬, 팔당, 양수리, 양평, 여주, 장호원, 음성을 거쳐 동네마다 구걸을 하다시피하며, 반은 노숙을 하면서 충주로 향해서 갔다.

 헛간이라도 얻어 잠을 잘 때는 그렇게 편할 수가 없었으며, 어렵게 사랑방 귀퉁이에서라도 얻어 잘 때는 그 기분이 지금 일급 호텔에서 자는 기분 같았다고 말할 수 있겠다.

 이렇게 20여 일은 걸려서 충주 주덕면에 도착을 하였다.

 그곳에는 고모님 댁이 있어서 어머님은 그곳에서 지친 우리를 좀 쉬게 하면서 체력회복도 하고, 다시 길을 갈 생각이셨던 것 같다.

 정확히 위치를 알지 못하기 때문에 고모부의 이름과 직업을 대면서 동네 분들에게 물어 물어 겨우 고모님 댁을 찾을 수 있었다.

 고모부님은 그 당시 어느 초등학교의 선생님을 하고 계셨었다.

 그런데 그곳의 형편도 여의치가 않았다.

내 기억에도 고모님 댁에는 다른 친척이 이미 와서 머물고 있었으며, 양식이 넉넉지 않아 산나물을 뜯어다가 잡곡을 섞어서 죽을 쑤어 식구들이 먹고 지내는 상황이었으며 심지어 마당에 자란 질경이를 뜯어서 나물죽을 해먹었던 기억이 난다.

이러니 어린애들을 넷이나 데리고 다섯 식구가 거기에 오래 머문다는 것은 아무리 형편이 어려워도 어머니의 마음은 매우 부담스러우셨을 것이다.

우리는 그곳에서 약 일주일 정도 머물렀던 것으로 기억이 된다.

다시 가던 길을 떠나야만 했다.

그때 고모님이 어머니에게 무척이나 미안해하시고 어린 나를 안쓰러워하며 바라보시던 모습이 지금도 기억에 생생하다.

고모님께서도 자신의 가족에 시댁 친척들이 모여 있는데다가 식량도 없는 상태에서 우리를 더 머물게 할 수가 없어서 안타까운 마음을 주체하실 수가 없었을 것이다.

이렇게 우리는 고모님 댁을 떠나서 제천 쪽으로 향해서 길을 나섰다. 충주읍내를 지나 달래고개로 접어드는 길목에 있는 어느 작은 동네에서 겨우 저녁을 먹고 동네 분이 빈 집을 알려 주어 그곳에서 하룻밤을 잤다.

아침에는 덥기 전에 한 걸음이라도 더 가기 위하여 아침 식사는 가다가 할 요량으로 일찍 길을 재촉하여 나섰다.

달래고개 초입을 조금 지나 얼마를 올라가니 아침 해가 솟기 시작하였고 길가에 자그마한 초가집에 보였다.

정말로 자그마한 초가, 초가 삼 칸도 아니고 초가 두 칸 짜리 집이었다.

방 한 칸에 부엌이 딸리고 부엌문도 없이 거적을 쳐놓고 옆으로 곧 쓰러질 듯이 기울어진 나지막한 움막 같은 집이 었다. 울타리 같은 것도 물론 없었다. 그것도 딱 한 채가 고개 외진 길가에 있었다.

어머니는 아침 식사를 부탁할 생각에 우리를 데리고 그 집 앞으로 가서 주인을 찾았다.

그런데 방문 앞에는 몇 켤레의 헤어진 짚신들이 흩어져 있는데도 대답이 없었다.

그래서 어머니는 몇 차례 다시 주인을 불렀다.

그런데 들릴락, 말락한 사람목소리가 들려와서 어머니와 나는 비스듬히 누워있는 문을 열고 방안을 들여다보았다.

그런데 그곳에는 중년의 부부와 삼사명의 아이들이 나란히 누워있었다. 그 집 남자분이 누운 채로 가족이 전부 전염병이 걸려 이렇게 생사를 헤매고 있다고 말을 하는 것이었다.

어머니는 기겁을 하고 우리 손을 잡고 더 멀리 떨어지기 위하여 막 뛰어가시는 것이었다.

결국 우리는 점심도 굶고 저녁때가 되어 고갯마루 하나를 넘어서 산속에 초가집 서너 채가 있는 작은 마을에 도착하여 저녁을 구해서 먹고, 어느 집 들마루 같은 데에서 하룻밤을 잘 수 있었다.

그날 저녁에 먹은 밥은 좁쌀을 절구에다 손으로 빻아서 껍질을 벗긴 것이어서 밥이 매우 거칠고 메말랐다.

숟가락으로 밥을 떠서 입으로 가져가는 사이에 밥알이 주르르 흘러내려서 숟가락 밑에 손을 대고 먹고는 손에 받은 밥을 다시 입에 털어 넣어 먹어야 되었다.

먹는 도중에 여섯 살짜리 동생이 목이 간지럽다고 하던 말이 지금도 생각이 난다.

그렇지만 아침도 점심도 굶고 겨우 여기까지 온 어머니와 우리 형제는 모두 그 밥이 정말 꿀맛 같았던 기억을 가지고 있다.

그 외진 초가의 가족이 어떻게 되었는지는 물론 알 수가 없지만, 지금 생각하면 참으로 안타까운 일이었다.

전시라 병원은 물론이고 약도 없었고 먹을 것도 없었으며, 전 가족이 병중이라 누가 돌볼 사람도 없었으니 생존의 가능성은 거의 없었을 것이다.

이 전쟁 중에 이 죄 없는 사람들의 이 고통에 대하여 누가 기억할 것이며 그 누가 책임을 지겠는가?

아무런 업보도 없을 것 같은 이 산속의 부부와 자녀에게 이런 형벌을 가해도 되는 것인가?

그 죄는 누구에게 물어봐야 하는 것인가?

그리고 이런 일이 전쟁 중에 어찌 그 가족뿐이었겠는가?

그 처참했던 모습을 기억하며, 감히 그분들이 건강을 회복하여 천수를 다했기를 기도할 수도 없다.

여동생

*

달래재의 한 중간쯤에서 하룻밤을 자고 난 우리 가족은 또 다음 고개를 넘기 시작하였다.

달래재의 고개들 중에 두 번째의 가파른 고갯길을 지나가고 있는 중간에 다리도 쉬고 땀도 식히기 위하여 길옆의 숲에서 산 아래 계곡을 바라보며 쉬고 있었다.

그런데 어머니는 쉬기 위하여 내가 땅바닥에 내려눕혀 놓은 갓난아기 여동생을 커다란 소나무에 업고 있는 듯이 메어달았다.

그리고 한참 바라보시더니 나 보고 힘들지 않으냐고 물어보셨다.

여동생을 그 나무에 메어달아 놓고 그냥 가는 것이 어떻겠느냐고 물어보시는 것이었다.

그것이 어찌 진심이셨겠는가?

아마도 어머니는 아홉 살 내가 여동생을 업고 지금까지 걸어서 왔고, 또 이 가파르고 험한 고갯길을 넘고 있는 내 모습이 지치고 힘들어 보이고, 또 도착할 날이 앞으로 십

수 일이 걸릴 것 같은 상황에서 내가 도저히 끝까지 견디어 낼 수 없을 것 같은 생각에 한번 해보신 말씀이었을 것이다.

나는 방실방실 말없이 웃고 있는 여동생을 두고 간다는 말에 아무런 생각 없이 내가 업고 가겠다고 답을 하였고 우리는 다시 여동생과 함께 계속 길을 걸어갔다.

아홉 살 나이에 여동생을 깍지 손을 하여 등에 업고 걸어가느라 피가 몰려 손이 퉁퉁 부어 오른 상태로 먹지도 못하며, 땡볕 아래 오 백리의 자갈길 위를 걸어서 가는 아들의 모습이 얼마나 가엾고 안타까워 보였을까?

그때 어머님의 심정을 헤아려본다고 지금 내가 글을 써 내려가고 있지만, 어찌 그 만분의 일이라도 헤아릴 수 있겠는가?

어머니가 처한 상황은 매일이 또 순간순간이 자식들과 함께 생사를 넘나드는 길을 가고 계셨던 것이다.

지금 내가 부모가 되고 손자가 생겼지만, 그때 어머님의 그 심경을 어찌 짐작할 수 있겠는가?

그때 수많은 여인들이, 어머니들이 자식들과 함께 육체적, 정신적, 심적으로 겪었던 아픔과 상처를 누가 어떻게 보상할 수 있겠는가? 아니 전쟁은 이러한 전쟁의 뒤편에 있는 고통과 상처는 기억하려고 하지 않는다.

이 상처와 고통은 전장의 군인들 보다 수십 배, 수백 배 더 크고 깊은 것이다.

훈장을 받고 국립묘지에 안치된 군인들과 정치인들의 공로가 이렇게 전쟁을 이겨낸 어머니들보다 크다고 할 수 있겠는가?

이 고통과 상처는 패자에게도 승자에게도 공히 책임이 있기 때문에 거론조차하기 싫은 것이다.

그 후 여동생은 무사히 전란을 치르고 건강하게 성장을 하여 결혼을 하고, 지금은 아들, 딸에 손녀까지 얻은 할머니가 되어있다.

나는 어머니 생존 시에 가끔 피난길에 있었던 일들을 어머니와 함께 회상하고는 하였다.

형제 중에도 내가 그나마 그때의 일들을 조금 기억하고 있기 때문이다.

그때를 이야기를 하면 어머니는 80세가 넘은 연세에도 가슴이 저려서 눈물을 흘리고는 하셨다.

갓 출생한 딸과 3살 6살 9살 된 4남매를 데리고, 젊은 여인이 남편도 없이 전쟁 중에 자식들을 살리기 위하여, 인적이 거의 없는 5백리 길을 먹을 것도 돈도 변변히 없는 상황에서 걸어서 가셨던 그 모습을 상상해보라는 것 외에 더 무슨 설명을 할 수 있겠는가?

여동생을 버리고 가는 것이 어떻겠느냐고 나에게 물어보
시던 어머님의 그때 그 심경을 나는 지금도 도저히 헤아려
짐작할 수가 없다.

그저 가슴이 저리고 눈시울이 뜨거워질 뿐이다.

얼마나 힘드셨을까?

얼마나 걱정이 되셨을까?

얼마나 가슴이 저리셨을까?

그러한 어머님의 마음을 생전에 헤아리지 못했던 저를 용
서하시라는 말 이 외에는 -----.

어머님 죄송합니다. 용서하세요.

박달재
*

우리는 며칠을 걸어서 달래재를 넘고 다시 박달재로 접어들었다.

박달재 초입에서 하룻밤을 보낸 우리는 그날도 역시 일찍 일어나 길을 나섰다.

해가 질 때까지 박달재를 넘어 다음 마을에 도착해야 하기 때문이다. 그런데 길은 꼬불꼬불하고 가파르며 숨이 차오르고 온몸에 땀이 흐르면서 등에 업은 동생은 아래로 흘러내려 깍지 손을 계속 반복해 잡아야만 했다.

가쁜 숨을 몰아쉬며 힘든 길을 끝없이 걷고 또 걸으면서 겨우 박달재를 반쯤 올라 왔을 무렵 산속에서 해가 지기 시작하였다.

서쪽하늘은 노을로 붉게 물들기 시작했고, 바라보이는 산마루에 걸친 붉은 석양은 여정에 지친 어린 나에게도 심란하게 와 닿았던 기억이 난다. 잠시 후 산속은 해가 지면서 바로 짙은 어두움이 깔리기 시작하여 길도 잘 찾을 수가 없을 정도가 되어 갔으며, 무서움과 두려움이 엄습해왔다.

소요 시간에 대한 예측을 잘못하였던 것이다.

그리고 길이 예상보다 더 험하고 멀기도 하였던 것이다.

어머님도 상당히 당황하셨던 모습이 지금도 눈에 남아있다.

그렇게 어머니와 우리는 산속에서 망설이고 있을 때 누런 소를 몰고 오는 한 중년의 남자분이 희미하게 시야에 들어왔다.

어머니는 그분이 우리 앞에 다가오자 이 산속 근처에 가장 가까운 마을이 있는 곳까지 가는 길에 대해서 물어보셨다.

그분은 소를 팔려고 어디에 갔다가 소를 팔지 못하고 그대로 집으로 돌아가는 길이었다.

그분은 이 산속에는 집이 없다고 하시며 큰 길로 가면은 아이들을 데리고 밤이 새도록 가도 마을에 도착하기 어려울뿐더러 밤중이라 길을 찾을 수 없을 것이며 위험하다고 하셨다.

지름길로 가면은 중간에 자기가 사는 집이 있으니 그 길로 같이 가자고 하셨다.

어머님은 그분의 말을 따라 함께 갈 수 밖에 없었을 것이다. 그래서 우리는 그분의 뒤를 따라 신작로를 버리고 산속 오솔길로 들어섰다.

그런데 동생을 등에 업은 아홉 살짜리 나는 바로 서서 걸을 수 가 없을 정도로 경사가 심했고, 좁고 미끄러웠으며 나뭇가지들이 앞을 가로 막았다.

손과 발을 다 사용해서 풀을 잡고 돌을 잡으면서 기어가다시피 해야만 갈 수 있는 길이었고, 풀줄기나 이런 것을 잡고 당겨야 올라갈 수가 있을 뿐만 아니라, 올라간 길을 뒤로 미끄러지기를 수도 없이 반복하고는 하였다.

칠흑 같은 산속의 밤에 등불도 없이, 산길에 익숙한 어른의 발걸음을 쫓아가야 하는 우리는 그야말로 죽고 싶을 정도로 힘들었다.

저녁도 먹지 못하고 하루 종일 걸어온 나와 우리 가족은 길도 없는 숲 속을 죽기 살기로 그 분을 쫓아가야만 했다.

너무나 배고프고 피로하여 나와 동생은 울면서 그 고개길을 올라 초가집 한 채가 있었던 산속 외딴 곳에 도착하였는데, 지금 기억에 자정은 넘은 시간 같았다.

달래재에서 보았던 것과 똑같이 생긴 초가집이 산속 외진 이곳에 딱 한 채가 있는데, 그 집에는 할머니 한 분이 송진이 배어있는 작은 관솔나무로 벽 귀퉁이에 불을 피워 놓고 아들을 기다리고 있었다.

할머니는 아들에게서 우리 이야기를 듣고 나서 따뜻하게 우리를 맞아주었다.

우리는 그 집에서 깡 조밥에 장아찌 한 접시와 간장 한 종지를 반찬으로 저녁밥을 얻어먹을 수가 있었다.

어두워서 잘 보이지도 않는데 마당에다 관솔불을 밝히고 멍석을 깔고 앉은 다음, 밥그릇을 받아 들자마자 너무도 배가 고파서 허겁지겁 제대로 씹지도 않고 밥을 삼켰던 기억이 난다.

밥을 다 먹고 나서야 달이 산속에 떠오르고 있는 것을 알게 되었다.

깊은 산속 숲의 나무들이 깊은 밤임에도 달빛에 어렴풋이 안도의 마음과 함께 시야에 들어오는 것을 알 수 있었다.

식사 후에 우리는 곧 바로 잠에 떨어졌고 아침까지 단잠을 자고 일어났다.

산속의 시원하고 상쾌한 공기가 긴 여정의 피로를 한결 덜어주는 기분이었다.

곧바로 준비를 하고 아침 식사도 하지 않은 채 소금으로 간을 한 좁쌀 주먹밥을 얻어가지고 우리는 그분들께 감사의 인사를 드리고 그분들이 가르쳐준 대로 숲 속의 오솔길을 찾아 걸었다. 그날도 저녁때가 다 되어서야 박달재 너머에 도착할 수 있었다. 그러니 박달재를 넘는데 이틀이 걸린 것이다. 박달재를 넘어서니 평지가 나오고 마을이 보이기시작하며 안심도 되고 한결 마음이 가벼워졌다.

그곳에서 하룻밤을 더 자고 우리는 봉양을 거쳐 제천읍에 도착을 하여 다시 그곳에서 하룻밤을 자게 되었는데, 그곳에서는 제대로 방을 얻어 저녁도 맛있게 먹었고 편안하고 깊은 잠을 잤던 기억이 난다.

달래재와 박달재를 넘으며 어머니께서는 가슴 속으로 얼마나 많은 눈물을 흘리셨을까?

이제 어머니의 눈물에 대하여는 더 할 말이 없다.

어찌 어머니의 그 아픔과 고통을 말로 감히 표현을 할 수 있겠는가?!

그 후 나이가 들어 영월의 외가댁과 단양군 영춘면의 고향을 다녀올 때면, 우정 박달재 쪽으로 방향을 잡아 오가며 그때 넘었던 고개 길을 살펴보았지만 찾을 수가 없었다.

피난길 중에서 어머님과 우리 형제가 가장 힘들었던 곳이 아니었을까? 생각하며 그때 길을 안내해주고 집에서 식사와 잠자리를 마련해주었던 그분과 그 인자하셨던 할머니를 잊을 수가 없다.

어찌해서 그분들이 그곳에 초가집을 짓고 살고 있었으며, 전쟁 중에도 모자분이 그 집에 살고 있었고, 또 그 밤중에 그분이 그곳을 지나다가 우리를 만나 자신의 집으로 우리를 데려가주실 수가 있었으며, 그 할머니는 마치 우리가 올 것을 알고 기다리고 있었던 것처럼 반가이 맞아 주며 따뜻

한 밥을 지어주고 편안한 잠자리를 마련해 줄 수 있었을까?

그 아저씨는 그날 밤 우리의 생명을 구해주셨고, 그 할머니의 밥과 잠자리는 충주 고모님 댁을 떠난 후 쌓인 피로를 말끔히 씻고 다음 여정을 계속하는데 큰 힘이 되었다.

어린 자식들을 위하여 고난의 길을 계속 걷고 있는 어머님의 사랑과 희생을 가엽게 생각하시어, 그 아저씨는 하나님이 보내주신 구원의 천사였으며, 그 할머니는 부처님이 보내 주신 보살님의 현신이었을 것이다.

그 두 분께 머리 숙여 감사드립니다.

나는 얼마 전까지도 일 년에 한번쯤은 내가 울고 넘었던 그 박달재를 들러 고개 위에 있는 자그만 집에서 토속 도토리묵밥을 먹으면서 그때를 회상하고는 하였다.

지금은 산을 뚫고 길을 내어 그 옛길을 사용하지 않게 되어 한편 아쉬운 마음을 금할 수가 없게 되었다.

이 글을 쓰고 나서 다시 한 번 그 박달재, 그 옛길을 찾아 고개 위에서 도토리묵밥을 먹으며, 어머니와 그분들을 기리어 보아야하겠다.

4부 - 전장에 핀 꽃

화물 트럭

*

 박달재 산속 외딴 초가에서 하룻밤 여독을 풀고, 다음 날 아침에 우리는 산을 내려왔고 봉양 등을 거치며 제천읍을 향하여 3일 정도 걸었을 것이다.

 제천 읍내를 지나 영월 쪽으로 접어드는 언덕길 모퉁이에서 우리는 뒤쪽에서 다가오는 트럭을 보고 손을 들어 막 흔들면서 애절하게 태워달라는 신호를 보냈다.

 서울에서 여기까지 오는 동안 군용자동차 외에는 거의 본 기억이 없기 때문에 웬 트럭일까? 하며 기대는 하지 않았지만 트럭이 우리 앞에서 멈추어 서는 것이 아닌가!

 너무나 반가워 어찌할 바를 몰랐다.

 운전기사 아저씨가 어디로 가느냐고 물어보는 것이었다.

 어머니는 영월로 가는데 같이 태워달라고 사정을 하였다.

 다행이 방향이 같았었다.

 기사 아저씨는 앞에는 탈 자리가 없고 뒤에 타겠느냐고 물었다. 어머니는 당연히 그렇게 하겠다고 하고 우리는 차를 타기 위하여 뒤로 갔다.

그런데 그 트럭은 뒤에 짐을 싣는 박스가 없고 자동차 프레임만 있는 차였다.

그 프레임에는 통나무 몇 개가 걸쳐 매어있었다.

그 모습을 어떻게 표현해야 될지 모르겠다.

즉 철주 두 개를 가로로 놓고 그 밑에 뒷바퀴 두 개만 달려있으며, 사람이 앉거나 짐을 실을 수 있는 아무 것도 없는 나체 자동차 트럭이었다.

우리는 그 통나무 위에 겨우 올라앉아서 떨어지지 않기 위하여 나와 동생은 어머님을 각자 붙들고 어머님은 한 손으로는 우리를 잡으시고 또 한 손으로는 트럭의 어떤 부분을 꽉 잡으셨다.

서울을 출발한 후 처음 타 보는 자동차였다.

박스도 없는 트럭 뒤편 프레임 위에 매달리다시피 얻어 탄 것이지만, 내가 그 후에 타본 어느 승용차보다 더 행복감을 느낀 순간이었다.

비행기를 처음 탔을 때에도 이때보다 더 기쁠 수는 없었다.

포장되지 않은 자갈길에 터덜거리며 달리는 트럭의 프레임 위에서 메어 달리다시피 타고는 위험을 무릅쓰고 아픈 엉덩이를 참으며 먼지를 뒤집어쓰면서 가고 있었지만 정말로 너무나 편하고 행복했다.

구세주를 만난 기분이 이런 것일 것 같다.

계속 걸어서 갔다면 일주일은 더 걸어야 할 거리를 우리는 몇 시간을 그렇게 달려서 영월 읍내에 도착하여 트럭에서 내렸다. 오후 두세 시 쯤 되었을 것 같다.

오직 이곳에 도착하기 위하여 굶으면서 땡볕아래 동생을 업고 손가락은 피가 몰려 퉁퉁 부어오르고, 발은 물집이 잡혀 터지고 발가락이 뭉개지면서 자갈길을 참고 참으며 40여 일을 걸어서 왔던 외갓집이 이제 강만 건너면 되는 코앞에 와 있었다.

어머니와 우리 형제는 기사 아저씨에게 열 번도 넘게 절을 한 다음, 우리를 데리고 동강 나루터를 향하여 길을 재촉 하셨다.

나는 어려서 초등학교에 입학하기 2년 전에 약 1년 간 외가댁에서 외할머니의 보살핌을 받으며 생활한 적이 있어서 낯익은 곳이다.

외할머니 외할아버지 그리고 두 분 외삼촌께서 그때 나를 무척 사랑해주셨기 때문에 피난길을 계속하고 있는 중에도 나는 도착할 날을 기다리는 마음이 더욱 간절하였던 것이다. 외가댁은 나루터 건너 강가의 언덕 위에 위치하고 있었기 때문에, 강 건너로 집이 보이고 외가댁 식구들이 다니는 것이 눈에 들어왔다.

빨리 강을 건너서 외가댁에 도착하고 싶은 마음이 지금까지 이곳에 올 동안 그 어느 때보다 더 조급한 심정이었다.

물론 전쟁 중에 소식을 전할 길이 없으니 외가댁에서는 우리가 강 건너에 와있다는 것을 전혀 알 수가 없었다.

전쟁 중에 다리는 폭격에 끊어지고 그 아래로 나룻배가 건너다니고 있었다.

나는 아무것도 보이지 않고 아무 생각도 나지 않았다.

그저 빨리 외할머니에게 달려가고 싶은 생각뿐인데 그때처럼 발이 무겁게 느껴진 적은 없었던 같다.

그리고 나룻배를 기다리는 시간이 그렇게 길게만 느껴졌다.

나룻배가 우리 앞에 도착을 하였고 우리는 그 나룻배에 올라탔는데, 건너는 동안 기쁘기도 하고 조바심도 나는 것이 어찌할 바 주체를 할 수가 없었다.

그래도 그 시원하고 향긋한 강바람을 힘껏 들이마시며 배는 외가댁 앞 강가에 도착을 하였다.

지금 생각하면 그 트럭운전사 아저씨의 얼굴이 전혀 떠오르지를 않아 못내 아쉽다.

그냥 허름한 옷을 입었었고 햇볕 때문에 얼굴이 구리 빛이었던 것 같은 아련한 기억만 있을 뿐이다.

그분은 자동차 운전석에 있었고 우리는 아래에서 쳐다보며 말을 하였고 다음에 트럭 뒤에 타고 왔다.

그리고 내려서도 고마움에 몇 번이고 머리 숙여 인사는 하였지만, 정작 그 고마운 분의 얼굴을 똑바로 볼 기회가 없었던 것이다.

지금은 내 스스로에게 섭섭한 마음이 든다.

외갓집
*

우리는 드디어 영월 읍내에 도착하여 나룻배를 타고 동강을 건너 외가댁 앞에 있는 나루터에 내렸다.

거기서 할머니를 부르며 외갓집으로 향하여 가는데 정말로 발걸음이 마음만큼 움직이지를 않는 것이었다.

할머니와 외가댁 식구들은 할머니를 부르는 우리를 발견하고 단숨에 달려 나오시며 우리를 반겨주셨다.

이렇게 우리는 많은 고생을 하였지만 외가댁에 가족 모두가 안전하게 도착할 수가 있었다.

아마도 조상님이나 신의 가호가 있지 않고는 불가능한 일이지 않았을까 생각도 해본다.

외가댁 식구들은 6.25와 1.4 후퇴를 거치는 동안 일체 소식을 들을 수 없어서 우리 식구가 모두 변을 당하여 죽은 줄 알고 있었다고 말씀들 하시었다.

외할머니는 한참 동안 눈물을 멈추지 못하셨다.

죽었다 살아온 딸과 손자들을 만나신 기분이 아니시었겠는가?

고난의 길을 헤매다가 어느 피안의 세계에 도착한 기분이었다.

외가댁 식구 모두가 너무나 놀라서 잠시 말을 못하던 생각이 날뿐 그 순간의 다른 것들은 기억이 나지 않는다.

그저 지겹고 무거웠던 큰 짐을 내려놓은 기분일 뿐이었다.

그리고 막막했던 무엇인가를 해결한 것 같은 기분이 어린 내 온몸을 전율처럼 흘러가는 것을 느꼈었다.

이때 외가댁 큰 마루에 여동생을 내려놓고 팔 다리를 뻗고 누웠을 때, 나무마루 바닥에서 느껴지던 그 시원함과 편안함은 그 후 살아가면서 생각날 때마다 느껴지는 행복감이 되었다.

외가댁은 외할아버지 외할머니, 큰외삼촌 외삼촌댁, 작은외삼촌 모두 무사하셨는데 큰외삼촌의 큰아들이 전쟁 중 홍역을 앓다가 약도 없고 치료도 할 수 없어서 변을 당해 안타까워하시는 이야기를 들을 수 있었다.

큰외삼촌께서 전쟁 전에 경찰공무원을 하시고 계셨는데 6.25 당시 지역 게릴라들에게 쫓겨 다니며 생사를 넘나드는 위기를 수차례 겪었던 이야기를 들을 수 있었다.

동네는 동강을 건너는 다리가 폭격으로 가운데가 끊어진 채로 복구가 되어 있지 않았으며, 마을의 집들도 포격에 부

서진 것들이 그대로 있기는 했지만, 서울처럼 공방전이 심하지 않았기 때문에 그런대로 평온을 찾아가고 있는 상태였던 것으로 기억이 된다.

철없는 나는 도착하자마자 어른들께 인사를 드리고는 잠시 휴식을 하고 동네로 나가 3,4년 전 외가댁에 있을 때 사귀었던 친구들을 만나 같이 어울리기 시작하였었다.

강가에 가서 강바람을 마시며 그 동안의 피로가 모두 날아가는 듯한 시원함을 느꼈던 생각이 난다.

이렇게 해서 서울무학초등학교에서 1~2 학년을 다닌 나는 외가가 있는 영월초등학교 3학년에서 시작하여 영월덕포초등학교 4~5 학년, 친가가 있는 영춘초등학교 6학년, 영월중학교 1학년까지 외가인 영월과 친가인 영춘에서 마치게 되는 피난생활을 시작하게 되었다.

그 후 서울로 돌아올 때까지 태백산과 소백산 줄기가 뻗어있고 동강이 굽이쳐 흐르는 이곳에서 5년간의 생활은 나의 인성의 형성과 사회적 가치관을 설정하는데 결정적인 영향을 미치게 되었다.

얼마 후에 알았지만 외가댁 동네와 그곳에서 12km 정도 떨어진 곳에 사시는 친할머니 댁의 작은 아버지의 첫 아기를 비롯하여, 이 근처 지역의 마을마다 전쟁 중에 홍역, 마

마 등 돌림병으로 치료도 받지 못하고 많은 아기들이 사망을 하였으며, 어떤 동네는 이런 아기들만을 매장한 동네 애창묘지도 있었다.

이것이 어찌 이곳만의 비극이었겠는가.

남북을 막론하고 전국이 이러하였을 것이다.

이렇게 전쟁 중에 자신의 죽음에 대한 이유도 모르고 죽어간 아기들이다.

전쟁 중 출생신고도 되지 않은 아기들의 죽음이라 사망자 통계에도 물론 나타날 수 없는 희생자들이다.

갓 나은 아기에게 자신의 영양실조로 젖도 제대로 먹이지 못하고 열병에 속수무책으로 아기의 죽음을 넋을 놓고 치켜만 보며 가슴에 한을 묻어야만했던 이 땅의 수많은 어머니들이 겪어야했던 아픔을 누가 짐작이나 할 수 있겠는가?

저 아프리카의 가난한 전쟁국가들의 고통 받는 어린이들과, 피골이 상접한 아기에게 나오지도 않는 젖을 물리고 넋을 놓고 앉아있는 그 어머니들의 모습을 보며 나는 60여 년 전 우리의 모습을 떠올리곤 한다.

그것이 바로 60여 년 전 우리의 어린이와 어머니들의 모습과 조금도 다르지 않다는 것을 지금에 사는 우리는 알아야 한다. 그것이 남의 나라에나 있는 특별한 것이 아니라는

것을, 또 우리에게 언제라도 다시 일어날 수 있는 모습이라는 것을 우리 모두는 알고 있어야 한다.

　전쟁은 있어서는 안 된다.
　그 명분이 어떠하든 그것은 인류 최고의 죄악인 것이다.
　우리의 남북통일도 전쟁을 전제로 한다면 반대한다.
　통일의 가치가 아무리 크더라도 이러한 비극을 보상할 수는 없는 것이다.
　6.25 전쟁의 참상을 더 알아보라.
　반드시 전쟁 없는 통일을 이루기 위하여 우리 모두 더 고민해야 한다.

열병

*

외가댁에 도착해서 1개월 정도 지나서 나는 열병에 시달리게 된다.

지금까지도 그 원인은 물론, 무슨 병인지 신체의 어디가 병이 생겼던 것인지 모른다.

아마도 제대로 먹지도 쉬지도 못한 긴 피난길에서 영양실조와 과로의 후유증으로 얻은 병이었을 것이다.

열이 몹시 나고 음식을 먹으면 구토를 하고 설사를 하였으며 오한이 나서 손발이 막 떨리기도 하였다.

한 달쯤 지나서는 좌변기가 없는 것은 물론이고 집 밖에 화장실이 있던 시절에 나는 혼자서 화장실에 가지도 못하였을 뿐만 아니라 앉아 있을 수도 없이 쇠약해졌다.

그 당시 병원도 없었을 뿐만 아니라 어디서 약을 구할 수도 없는 때였다.

온 식구들이 토속적 약은 물론이고 백방으로 누가 도움이 된다는 것은 구할 수 있는 대로 구해서 치료하기 위해 노력들을 하였다.

외할머니께서 하루 종일 내 곁을 떠나지 않고 시중을 들어주시고, 걸을 수도 없을 정도로 쇄약해진 나를 업고 동네를 다니시며 바람도 쏘여주시며 간호하여 주셨다.

나는 누워있으면 다리가 막 저절로 덜덜 떨리고 몸은 점점 여위어져서, 말 그대로 피골이 상접한 상태였었다.

아마도 어른들께서는 내 생명이 온전하지 못 할 것으로 걱정하는 분위기를 느낄 수 있었다.

그러던 중 큰 외삼촌께서 중간쯤 자란 자라 한 마리를 산 채로 잡아오셔서 그 자라를 잡아 생피를 먹여주시고 고기는 폭 고아서 먹게 해주셨다.

그때 고아준 구수한 냄새가 풍기는 짙은 노란 색의 자라탕이 아무 것도 먹지 못하던 나에게 입맛을 돋우어 주고, 닭고기처럼 맛이 있어서 모처럼 맛있게, 그리고 배부르게 먹었던 것이 그 후에 먹었던 어느 진수성찬보다 더 맛있었던 것으로 생각되곤 하였다.

지금도 그때 그 자라 백숙을 한 번 더 먹어보고 싶다.

지금 기억에 약 3개월 정도 죽을 고비를 넘기고 저절로 병이 나아가기 시작하였다.

이유를 알 수 없이 시작한 병이 이유를 알 수 없이 나아가기 시작한 것이다. 모든 병치레를 다하시면서 끝없는 짜증을 다 받아주시던 어머니, 외할머니 그리고 전시 중에 백

방으로 약을 구하기 위하여 애쓰시던 외할아버지, 외삼촌들의 정성의 덕으로 나는 생명을 구하게 되었었다.

나는 초등학교 2학년까지 반에서 키가 제일 커서 항상 조회시간에는 반의 맨 뒤에 서고, 여학생이 모자라서 나는 남학생끼리 짝을 하였기 때문에 여학생과 짝을 하는 것이 부러웠을 정도였었다.

건강하고 힘도 센 편이라 다른 동급생은 물론 상급 학생들도 나에게 함부로 하는 경우가 없었다.

우리 집안에는 키가 크고 기골이 장대한 아버님 형제분들이 몇 분 계셨는데 아마도 유전적인 요인도 있었던 것으로 생각이 된다.

그런데 이병을 겪으면서 체격이 평균 수준 정도 밖에 성장하지 못하게 된 것 같다.

지금 북쪽의 어린이들이 성장발육이 불충분하다는 것이 충분히 이해가 간다.

후일에 나이가 50대 중반이 되어 삼성의료원에서 종합건강검진을 받을 기회가 있어 초음파 검사를 받는 과정에 의사가 간염을 앓은 적이 있느냐고 질문을 하였다.

그런데 나에게는 간염진단을 받은 적이 없어서 없다고 답을 하였더니 그 의사는 본인도 모르는 사이에 간염을 아주 심하게 앓은 것 같다고 말하였다.

이유는 간염 병균이 죽어서 석회화된 것이 간에 많이 남아 있어, 간 전체가 회색으로 되어있으며 지금은 아무 이상이 없다고 하였다.

그 다음 며칠 동안 의사 말에 의문을 가지고 생각하다가 생각난 것이 피난 가서 앓았던 그 원인 모르는 병이 간염이었던 것으로 추정되었다.

그리고 외삼촌께서 잡아서 고아 준 자라탕이 영양을 공급하고 식욕을 돋우어주면서 원기를 회복할 수 있었고, 내가 병마를 이길 수 있도록 저항력을 키울 수 있는 계기가 되었던 것 같았다.

어머니와 외가의 가족들이 내 생명을 구해서 지금까지 나의 모든 인생을 누릴 수 있게 해주신 것이다.

자라를 잡아준 외삼촌과 자라를 잡을 수 있게 해주신 조상님에게 감사합니다. 그리고 나에게 생명을 주고 간 자라에게도 더 좋은 환생을 하였기를 바랍니다.

후에 친할머니에게서 들은 이야기인데 우리의 어느 조상님께서 자라 8마리를 품에 안은 태몽을 꾸시고 8형제를 나으셨고, 그래서 우리는 자라를 뜻하는 별주부의 별 자를 따서 8별 자손이라고 한다는 말씀을 들은 적이 있는데, 아마도 그래서 조상님이 나를 위하여 자라를 보낸 것은 아니었을까? 하는 말도 안 되는 상상도 해본다.

천수를 다하게 해주신 어른들께 다시 한 번 지면을 통해 감사드립니다.

도시락

*

　나는 건강이 회복되고 전후 행정이 회복되면서 지금의 초
등학교인 영월국민학교에 3학년으로 입학을 하고 동생은 1
학년에 입학을 하였다.

　그래서 동생과 함께 강을 건너 읍내에 있는 학교를 다녔
는데 거리는 약 4~5키로 미터 정도 되었고, 가끔은 동생과
다투고 싸우기도 하면서 함께 다녔다.

　교실에는 바닥에서 책상도 교과서도 없이 학생들이 선생
님이 불러주거나 칠판에 써주는 것을 받아써서 공부하는
것이 고작이었다.

　나는 영월초등학교를 다니던 기억이 별로 남은 것이 없
다.

　추운 겨울에 어머니가 동강의 차가운 바람을 막아주려고
중고 미군담요를 4각으로 잘라서 두 변을 꿰매어 만들어
주신 승려가 승무를 출 때 쓰는 고깔 모양의 모자를 동생
과 둘이 쓰고 다녔는데 귀와 볼이 따뜻한 모자였다. 따뜻하
기는 했는데 모양이 별로였고 우리 두 형제 밖에 그런 모

자를 쓰고 다니는 학생이 없어서 좀 창피하다고 생각했었다.

여름에는 학교가 끝난 후 집으로 오는 길에 동강에서 친구들과 완전히 벌거벗고 고추를 내놓은 채 수영을 하고는 하였다.

나는 이때 물에서 놀다가 우연히 수영하는 방법을 알게 되어, 그 후 강이나 바다에서 수영에 대하여는 지금도 자신이 있다.

지금도 한강을 수영하여 건널 수 있을 것 같은 자신감도 있다.

누워있는 배영의 상태로는 손발을 전혀 쓰지 않고 코만 물 밖에 내어놓은 상태로 가만히 떠있을 수 있을 정도로 물에 익숙하다.

그리고 점심시간에는 아이들이 된장이나 고추장을 도시락과 함께 싸가지고 와서 학교 근처 밭에서 풋고추를 따다가 찍어서 반찬 대신 먹고는 하였다.

이렇게 나는 영월초등학교에서 1년간 공부를 하였다.

외가댁에서 2km 정도 떨어진 덕포 2리에 한국전력 영월발전소 사택 마을이 있었다.

나는 이곳에 새로 세워진 덕포초등학교로 옮겨 4학년을 다니게 되었다.

학교는 6.25 발발 전에 사택을 지으려다 완공을 못한 건물을 사용했기 때문에 교실이 단독 주택처럼 하나씩 분리되어있었고, 교실 안에는 칠판도 책상도 없이 바닥에 가마니를 깔고 그 위에 앉아서 공부를 하였다.

이때에 같은 반에 제대로 학교를 다녔으면 중학생이 되었을 나이 많은 친구들이 여러 명이 있었으며, 그 중에는 일찍 결혼을 한 동급생도 있었고 약 8~12키로 미터 이상 되는 연하리라는 곳에서도 몇몇 학생들이 학교를 다녔다.

그때 학교까지 걸어서 오는 시간이 2~3시간 정도 걸리는 연하리에서 학교를 다니는 16살의 한 급우가 있었다.

그는 그때 벌써 결혼을 한 기혼자였다.

그래서 그런지 그는 동급생들보다 항상 어른스러워보였던 기억이 난다.

그는 매일 연상의 아내가 베보자기에 싸주는 사발도시락을 허리에 동여매고, 흰 광목 보자기로 만든 책보자기는 허리에서 반대편 어깨에 가로 질러 메고, 아래 위에 흰 광목 바지저고리를 입고 짚신을 신고 학교에 다녔다.

그런데 그의 여름철 도시락이 지금도 생각이 난다. 그의 점심 도시락은 한쪽 사발에다 깡 보리밥을 가득 담고 밥의 한 쪽을 폭 파서 된장을 담고 풋고추를 얹은 다음 또 하나의 다른 대접을 덮고 베보자기로 싼 것이었다.

그는 그 도시락을 너무도 맛있게 먹던 기억이 나고 비록 깡 보리밥이라도 배부르게 먹을 수 있는 그는 점심을 준비하지 못한 채로 멀리서 학교를 다니는 다른 급우들에게는 부러움의 대상이 되기도 했다.

대다수의 학생들은 학교가 오전반과 오후반으로 운영이 되었기 때문에, 하교 후에 집에 가서 점심을 먹거나 등교 전에 점심을 먹고 오는 편이었는데, 집이 멀리 있는 친구들은 도시락을 준비해서 다니거나 굶고 다녀야 했다.

또 하나 기억나는 일은 학교로부터 약 6키로 정도 떨어진 정양리에서 다니는 17살 된 급우가 있었다.

그때는 선생님이 부족하여 두 학년이 합반하여 공부하는 경우가 많이 있었다. 그때도 합반을 하여 공부를 하였는데 그때가 4학년이었는지 5학년이었는지는 정확히 기억되지 않는다.

그는 이유는 알 수 없지만 동상으로 발가락과 손가락 마디가 잘려나간 급우였는데 그때까지 한글을 읽지 못하고 있었다.

그런데 새로 오신 선생님이 그것을 모르고 국어 책을 읽어보라고 하셨다. 그는 책을 들고 일어나며 옆에 급우에게 긴급히 도움을 요청하였고 급우가 나지막하게 "12 헬렌켈러" 하고 읽어 주었다.

잘못 알아들은 그는 자신 있고 용감하게 큰 소리로 "12 헐래헐래" 하고 받아 읽어서 선생님과 급우들이 황당해 하면서도 박장대소를 한 적이 있었다.

허기야 그때는 전쟁 중에 여러 가지 사정으로 시골에서는 중, 고등학교에 다녀야할 연령의 학생들이 초등학교에 다니고 있는 경우가 여럿이 있었고, 또 한글을 읽지 못하는 학생들도 다수 있었다.

한번은 시험을 볼 때 한글을 읽지 못하는 학생이 옆의 친구 시험지를 몰래 보고 베껴 썼는데, 그 친구의 이름까지 베껴 써가지고 문제가 된 웃기는 일도 있었다.

나는 이 초등학교에서 2년을 다니고 아버지가 귀가를 하셔서 아버지를 따라 외가로부터 12키로 떨어진 단양군 영춘면 오사리에 있는 친할머니 댁으로 이사를 하여 다시 영춘초등학교 6학년으로 전학을 하게 된다.

나는 전쟁으로 인하여 서울무학초등학교를 1년 반, 영월초등학교를 1년, 덕포초등학교를 2년 반, 영춘초등학교를 1년 반 이렇게 다니다가 보니, 초등학교는 모교라는 개념도 동문이라는 개념도 없어져버려서 초등학교 동문모임이니 하는 것이 없다.

서울로 돌아와서 중, 고등학교에 다닐 때 친구들이 초등학교 동문모임을 하는 것이 한 때는 무척 부럽기도 하였다.

173

서울에 돌아와서 무학초등학교 동문모임에 갈 수 있었다면 처음 학교에서 사귀게 되었던 그리운 친구들도 만날 수 있었을 터인데, 그렇지 못한 것이 못내 아쉽기만 하였다.

하지만 누구나 그렇듯이 그때 함께 학교를 다녔던 동심의 친구들이 지금도 무척 그리운 것은 나만의 동경은 아닐 것이다.

전쟁은 이렇게 많은 사람에게 일그러진 동심의 상흔을 남겨놓은 것이다.

재회

*

 어머니와 우리가 외가댁에 도착하고 내가 몇 개월 병을 앓고 난 뒤 또 반년 정도 지나서, 그러니까 외가댁에 도착한 후 약 1년 가까이 되어갈 무렵 아버지로부터 인편에 소식이 왔다.

 아버지는 원주에서 군의 자동차 정비 담당을 계속하시면서 저희를 수소문 하고 계셨던 것이다.

 군 선발대가 서울을 다시 수복한 후 얼마 안 되어 서울에 출입하는 사람을 통하여 저희 안부를 확인하셨으나 그때는 우리가 서울을 떠난 뒤였다.

 다시 외가와 친가 쪽으로 소식을 알아보았으나 우리가 피난길에 있으면서 약 2개월의 공백이 있었기에 이 또한 소식을 알 수 없으셨다. 아버지는 우리가 모두 피난길에 변을 당한 것으로 알고 서울로 가지도 못하고 고향으로 오지도 못하는 처지가 되어, 원주에서 몇 개월을 더 보내시며 우리의 행방을 알아보시다가 다시 외가댁과 친가에 인편으로 우리 소식을 확인 하시게 되었다.

저희가 모두 무사히 외가댁에 도착해 있다는 소식을 전해 듣고서야 황급히 영월로 오셔서 저희를 만나셨다.

물론 온 가족이 반가워하였으며, 나 또한 괜히 들뜬 기분이 되어 동네 친구들에게 자랑을 하고 다녔다.

어머님의 마음은 나의 어린 마음에 비교가 되지 않았을 것이지만 지금 그 마음을 헤아릴 수는 없다.

이 전쟁의 와중에 우리 가족은 약 1년 반 만에 모두 고향에서 다시 만나 살 수 있는 하나님의 가호와 행운이 있었다.

그 후 아버지는 원주의 일을 다 정리하고 오셔서 우리를 대리고 영춘면 오사리 고향으로 귀향을 하시게 되었다.

그래서 나는 5학년 2학기부터 영춘초등학교로 전학을 하게 되고 그곳에서의 새로운 생활을 시작하게 되었다.

그곳에서 처음에는 친할머니 댁에서 4키로를 걸어서 학교를 다니다가 아버지가 영춘면 면소재지에서 정미소를 개업하시면서 학교 근처로 이사를 하게 되었다.

이곳에서 아버지가 정미소를 개업하신 것은 그 당시에는 전력사정이 형편없어서 벽촌인 그 곳에는 6.25 발발 전에도 전기가 공급되지 않는 곳이었다.

정미소의 동력으로 발동기를 이용하였었고, 아버지는 자동차 기술자이므로 성능이 훨씬 좋은 자동차 엔진을 동력

으로 이용할 수 있는 기술을 가지고 있었으며, 정미기기도 손수 정비할 수 있었던 것이 중요한 계기가 되었었던 것 같다.

뒤에 알게 된 일인데 이렇게 시작한 정미소는 시골의 시장 규모로는 수익성이 있었는데, 작은 아버지께서 아버지의 만류에도 불구하고 별도로 이동식 정미사업을 같은 면내에서 시작하시면서 수익성이 양쪽 모두 악화되기 시작하였다.

그러한 과정에서 아버지께서는 형제간의 불화를 겪게 되면서 별로 즐기시지 않았던 음주를 하시게 되고 이것이 후일 과음과 알코올 중독으로 진행되는 계기가 되었고, 아버지의 주벽이 가족에게 많은 고통을 주게 되었다.

어머니께서는 이때에도 항상 가족을 위하여 헌신적이셨고 또 우리 형제의 다섯째를 출산하시게 된다.

사업의 수익성이 악화되고 형제간에 갈등이 깊어지면서 아버지는 다시 서울로 돌아오는 생각을 하시게 되었고 6.25 전에 다니시던 회사에 취직을 하셨다.

정미소는 다른 사람에게 매각하여 부채를 정리하신 다음 내가 영월중학교 1학년 때에 아버지께서는 서울로 먼저 오시고, 내가 중학교 2학년 학기가 시작될 때 서울에 있는 성동중학교로 전학을 하게 되는 것을 계기로 가족이 모두 서울로 다시 돌아오게 되었다.

이렇게 전쟁은 나에게 5년 동안 5개의 학교를 옮겨 다니며 학업을 하게 만들었다.

그러나 그 기간 동안 내가 겪었던 고난의 시간은 나를 인내할 줄 아는 사람으로 만들었고, 소백산과 동강이 만들어 내는 자연의 신비로움은 나에게 명상의 습관을 길러주고, 그 자연의 아름다움은 내가 삶을 통하여 추구할 최고의 가치는 아름다운 인생이라는 목표를 주었다.

향교

*

 내가 5학년 2학기에 영춘초등학교로 전학을 하였을 때에는 한 학년이 약 20명 정도 되었다.

 학생 수가 몇 명 되지 않는데도 학교 건물이 폭격으로 소실되어 교실이 부족하였다.

 그래서 학교로부터 약 2키로 정도 떨어져있는 옛날 유교의 유적인 자그마한 향교에서 공부를 하게 되었다.

 향교에 딸린 방 하나를 얻어 누가 만들어주었는지, 아니면 원래 향교에 있었던 것인지는 알 수 없지만, 3,4명이 선생님을 향해 가로로 앉아 함께 사용할 수 있는 책상을 사용하여 수업을 하였고, 그 책상은 의자가 없는 앉은뱅이 책상이었다.

 그 방은 온돌방이었고 내 자리는 가장 아랫목 한복판에 있었으며 겨울에는 아궁이가 가장 가까운 곳이라 가장 따뜻한 자리였다.

 땔감은 학교에서 지원되는 것은 없었고 학생들이 주변에서 주워다가 불을 지피고는 하였다.

아이들이 주워오는 땔감 중에는 산속에서 말라죽은 나무 가지와 풀은 물론이고, 솔방울과 밤송이 같은 것도 있었으며 마른 쇠똥도 있었다.

쇠똥이 땔감으로 쓰일 수 있다는 것은 그때 급우들한테서 처음 배운 것이다.

쇠똥 땔감과 함께 그때 알게 된 것이 또 하나 있는데, 소도 방귀를 뀐다는 것이었고 구린내가 매우 심하다는 것도 알았다.

나는 초등학교 다닐 때에 항상 반에서 1,2등을 하였고 이곳에 와서도 마찬가지였으며, 나와 1,2등을 경쟁하던 급우는 김무성이라는 급우였는데 이름을 지금도 기억하고 있다.

그 급우는 후일 교사가 되어 모교의 선생님이 되고 교장까지 하였고 여학생 급우 중 예쁘게 생겼던 조현자라는 여학생과 결혼하여 행복하게 살고 있다고 전해들을 수 있었다.

나는 여러 번 초등학교를 옮겨 1,2년씩 다니다보니 동문이 될 수 있는 초등학교가 4개나 되지만 실제로는 하나도 없는 형편이 되었고, 따라서 특별히 친한 초등학교 친구를 사귀지 못한 것이 내내 아쉬웠다.

나는 이곳에서 나의 인성 형성에 가장 많은 영향을 주게 되는 시골의 자연 속에서, 특히 산과 강과 어우러져서 나의

사춘기의 초반을 보내게 되었고 후일 늘 자연에 향수를 느끼고 자연주의 사고를 하게 되는 계기가 되었다.

그래서 나는 55세가 되어 산과 강이 어린 시절에 한때를 보냈던 영월과 단양의 분위기와 비슷한 양평에 거처를 정하고 하루에 왕복 약 120키로 이상 되는 거리를 20년간 즐거운 마음으로 매일 출퇴근 하고 있다.

요즈음은 농사철이 되면 오전에는 농장에서 일을 하고, 정오까지 회사에 나와 오후에 회사 일을 도와주고 주말에는 주로 농장에서 시간을 보내고 있다.

지금의 이 생활이 지난 그 어느 때보다 내 마음을 평화롭고 충만하게 해주므로 만족하고 있다.

흰 죽사발
*

 내가 이런 제목을 붙여 글을 쓰는 것은 피난길 시골 생활에서 어린 나에게 늘 잊혀 지지 않는 기억이 있기 때문이다.

 내가 영월에서 학교에 다닐 때까지는 대부분 나이가 어린 편이었기 때문에 학교 급우들과 사이에 거의 없었던 것을 영춘초등학교에서 경험을 하게 되었다.

 영월에서도 급우 중에 중, 고등학생 급의 나이가 든 급우가 있었지만 상대적으로 많지가 않았고, 대부분 초등학교 수준의 나이였는데 이곳에서는 나도 5, 6학년이 되었고, 급우들 중에는 중, 고등학생 연령의 급우가 상대적으로 더 많았다.

 그러다보니 이 급우들이 학력 수준은 초등학교 수준이지만 그 외의 다른 언행은 상대적으로 나이가 어린 나에게는 낯설은 것이 많았다.

 그 중에 기억나는 것은 별명 붙이기, 욕하기, 부모님 이름을 함부로 부르기 등이 나를 화나게 하였다.

내가 영춘초등학교에 다니기 시작하고 급우들이 나에게 붙여준 첫 번째 별명은 흰 죽사발이었다.

이유는 내 얼굴 피부색이 흰 편에 속하고 눈이 크고 둥글다고하여 붙여준 별명이었다. 그래도 이 별명은 동기가 이해해줄만 한 것이 아니겠는가.!

그 다음에 6학년 때였다.

한 급우가 나에게 붙여준 별명은 빵떡갈보였다.

집에서 어머니가 손수 밀가루를 막걸리로 발효시켜 팥 안고를 넣어 만들어주신 빵을 맛있게 먹고, 급우들에게 주고 싶어서 어머니에게 부탁하여 약 20명 급우 전체에게 2개 정도씩 나누어줄 수 있는 분량을 싸가지고 학교에 와서 함께 먹었었다. 한때 유행했던 안흥 찐빵과 같은 것이었다.

그 일이 있은 후에 그 당시 약 18세정도 된 급우가 붙여준 별명이었고 그는 늘 나를 부를 때에 그렇게 불렀다.

한 번은 너무 화가 나서 나보다 한 학년 아래의 4촌 형과 같은 학년의 고종 사촌형을 동원하여 그를 하교 길에서 기다리고 있다가 형제들이 함께 그를 흠씬 패준 적이 있었다. 그 후부터 그는 다시는 그렇게 부르지 못 하였다.

그 다음은 무조건 거칠고 쌍스러운 욕을 마구잡이로 하는 것이었다. 욕으로 말을 하는 것이 일상화되었고, 그 욕을 잘하는 친구들끼리는 별 문제로 의식을 하지 않았다.

나는 그런 욕지거리를 입에 담았다가는 부모님에게서 엄청난 꾸중을 듣기 때문에, 급우들이 나에게 그렇게 욕을 하여도 감히 내 입으로 그와 같은 욕을 상대에게 할 수 없어서 화만 나고 약만 오를 뿐이었다.

그런데 나의 집과 가까운 곳에 사는 나와 동년배의 급우가 하나 있었는데, 하도 많이 싸워서 특별이 이름이 기억되는 급우가 있었다.

그의 이름은 김병규 이었다.

그 급우는 같이 하교를 하게 되면 오만 욕을 섞어서 말을 하면서 나를 부를 때는 내 이름 대신 아버님이나 할아버님의 이름을 부르고 약을 올리는 개구쟁이에 싸움꾼이었다.

나는 그 급우와 아마도 일주일에 한번 꼴로 그 문제로 하교 길에 싸웠던 것으로 기억이 되고, 그때는 정말 꼴보기 싫은 급우였는데 지금은 이름도 기억할 뿐만 아니라 정말 보고 싶은 사람 중에 하나로 내 기억 속에 남아있다.

전쟁과 같은 사회적 불안과 불만이 깊어지면 어린이들이나 학생들이 욕을 많이 하게 되는 것은 아닌지 모르겠다.

교육과 생활습관이 인간의 인격형성에 많은 영향을 주게되는데, 욕하는 습관도 마찬가지인 것 같다.

요즈음 전반적으로 초, 중, 고등학생들이 욕을 많이 하는 것 같다.

초등학생 손녀딸들이 학교에 처음 들어가서 무심코 집에서 욕을 하다가 엄마한테 꾸지람을 듣는 것을 보았다.

또 길거리나 대중교통 속에서 학생들이 무차별 욕을 섞어 말하는 것을 많이 보게 된다.

아마도 입시경쟁 때문에 유치원부터 공부에 시달리는 스트레스와 욕구, 불만이 어려서부터 욕으로 분출 되고, 대통령과 그 가족에서부터 사회 고위직에 있는 사람들이 부정부패와 위법행위로 사회의 지탄은 물론이고, 법적 심판을 받아 감옥을 가고, 그들이 권력에 의하여 감형 방면되어 또 다시 정계를 누비는 모순과 부조리의 현실을 보면서, 이 나라 청년들이 느끼는 정신적, 심리적 불만이 이들의 언어를 이렇게 거칠고 황폐하게 하는 것은 아닐까?

요즈음 정치의 무분별한 권력투쟁, 공직의 부정부패, 교육의 혼란, 집단 이기주의 등은 전쟁에 버금가는 국가적 난국이 아니겠는가?

이러한 국가적 혼란과 난국을 청소년들이 욕설로 표출하고 있는 것은 아닐까?

사촌들

*

　오사리 친할아버지 댁에는 피난 온 사촌과 6촌 형제들이 모여서 살았는데, 큰아버지 댁 4촌이 7남매, 큰고모님 댁 고종 4촌이 3형제, 우리 형제가 4남매, 6촌 형제가 하나 이렇게 우리 또래 형제들만 15명이나 할아버님 댁에서 모여 살았다.

　나와 어울려 다니는 우리 또래의 형제들은 큰 아버님 댁 4촌인 원준이 형, 도준이 동생, 나와 내 동생 강준이, 고종 4촌 차웅이, 6촌 동생 경준이 이렇게 6명이 주로 어울려 다니며 놀았다. 그 외의 형제들은 우리보다 훨씬 나이가 많거나 어렸었다.

　제일 큰형인 영준이 형은 그 당시 군인으로서 전쟁에 참전하고 있었기 때문에 우리는 만날 수 없었고, 할머니와 큰어머님이 항상 걱정하시는 모습과 하나뿐인 형수님이 전쟁 중에 3명의 시동생, 2명의 시누이 그리고 시부모님을 모시고 농사지으시며 살림 하느라 무척 고생하시던 모습이 생각난다.

큰형님은 60세에 돌아가신 할아버지 장례식 때 며칠 휴가를 나와서 처음 보았는데, 그때 형님은 장례식을 알고 휴가를 온 것이 아니고 입대 후 몇 년 만에 처음 휴가인데 그것이 할아버지 장례식과 우연히 일치하여 어른들께서 돌아가신 할아버지의 혼이 장손을 오도록 한 것 같다고 반가워하던 것이 기억이 난다.

큰형은 휴전이 된 후 제대하고 귀가하였는데, 전쟁 중 부상과 치열했던 전투의 후유증으로 수면을 잘하지 못하고 고생하시는 모습을 보았다.

큰형님은 어떤 고지에서 마지막 전투를 할 때 부대원 모두 전사하고 분대장과 둘이서만 살아남았고, 그 전투에서 입은 부상으로 총탄의 파편이 허벅지에 몇 개 남아있다고 하였으며, 날씨가 궂은 날에는 그로 인해서 통증을 느낀다고 하셨다.

둘째인 명준 형님은 그 당시 중학생 정도의 나이었는데 전쟁 중에 학교 입학할 기회를 놓치고 초등학교 졸업 후 농사일을 돕고 있었다. 그 형은 내가 중학교 1학년 때에 결혼하시면서 다시 영월고등학교에 입학하여 그 학교를 졸업하시고 지금도 고향에 살고 계신다.

셋째 형인 원준이 형은 나보다 한 살 위였는데 전쟁 중에 뒤죽박죽이 되어 학년은 나보다 하나 아래였다.

그 형은 같은 또래에서는 키가 크고 몸집이 좋았으며, 힘이 상당히 좋았고 얼굴형이 좀 긴 편이었다.

고집이 세고 무뚝뚝한 편이었으며 한번 울기 시작하면 그치지 않고 계속 울었다.

울다가 식사 때가 되면 밥상에 와서 밥을 먹고 또 울던 자리로 돌아가서는 울고, 형제들이 말을 걸면 말대꾸를 다 하고 다시 울뿐만 하니라, 잘 때가 되면 잠자리에 와서 자고 아침이 되면 다시 그 자리에 가서 울고는 하여 별명이 "내 얼굴은 세발장대 내 울음은 사흘 나흘"이었다.

그런데 그 형은 그때에 벌써 물에서 수영을 잘 하고 나룻배도 잘 저었고 고기도 잘 잡고 하여, 물에서 놀 때는 인기가 많았으며 고향 앞의 동강의 사정을 잘 알고 있었다.

그 형은 나를 좋아했고 그래서 가끔은 둘이서 강가에 가서 놀고는 하였는데, 그 형이 잘 아는 비밀 장소가 있어 둘이서만 그곳에 가서 놀기도 했다.

큰아버지 댁이 있는 용진리 앞, 강 건너에 절벽이 있고 그 절벽 중간에는 입구가 작은 동굴이 있었는데, 그 동굴에서는 여름에도 찬바람이 나와서 그 근처에는 풀이 자라지 못하였다.

원준이 형은 혼자만 알고 있는 것을 자랑삼아 말하였고 여름에 가끔 나와 함께 수영을 하여 강을 건너고 절벽을

올라 그 동굴 앞에서 놀다가 오곤 하였으며 그 곳은 나와 형의 비밀장소였다.

나는 그 형한테서 거룻배 젓는 방법도 배웠다.

그때에 할아버지 댁과 큰아버님 댁에는 배가 한 척씩 있어서 그 배를 여러 가지 물건을 나르는 데에도 사용하였고, 가을이 되면 월동용 땔감을 만들기 위하여 동네 분들이 함께 나무를 운반하여오기도 하였으며, 때로는 큰아버지를 따라 물고기를 잡기 위하여 그 배를 타고 그물을 치러가기도 하였다.

그리고 그 형은 손으로 고기를 잡는 방법을 나에게 가르쳐주었는데 그때 기억나는 것 중에 정말 재미있었던 것은 작은 물고기 중에 "돌밖에"라는 고기가 있었는데, 이 고기는 행동은 둔한 편이었는데 생김새와 색갈이 물속에 있는 돌과 비슷하여 돌 위에 붙어있으면 구분하기가 어려웠다.

그래도 행동이 느리기 때문에 발견만 하면 잡기는 쉬웠다.

그리고 "틈 바위"라는 물고기는 진흙 빛깔이 나고 머리가 납작하여 생김새가 메기새끼 닮은 고기인데, 앞 지느러미에 송곳 같은 뾰족한 뼈가 나와 있어서 잘못만지면 그것에 쏘여 심한 통증을 일으키기도 하는데, 돌 틈 사이에 잘 숨어 있는 고기이다.

얕은 물에 주로 살고 있는데 작은 돌들을 뒤집으며 이 고기를 찾아 손으로 떠올리면 잡을 수 있다.

미꾸라지는 물이 얕은 곳에서 살고 있으나 워낙 빠르고 예민해서 지혜를 써야만 잡을 수 있었는데, 이 형은 쑥대를 뿌리채 뽑아 쑥대뿌리의 겉에 부드러운 껍질을 문질러 벗기면 하얀 실 같은 속 줄기가 나오는데, 이것으로 미꾸라지 머리가 들어갈 만큼 올가미를 만들어, 긴 쑥대를 잡고 미꾸라지가 돌 밑에서 밖을 살피고 있는 머리 앞에 살그머니 올가미 부분을 가져다대고 미꾸라지를 몰면 머리가 올가미에 걸려 잡히게 된다.

그 외에도 작살을 만들어 고기를 잡는 방법, 보쌈을 놓는 방법, 줄낚시를 놓는 방법, 그물을 치는 방법, 겨울에 얼음 구멍으로 낚시나 작살을 써서 고기를 잡는 방법 등을 가르쳐 주었고, 이렇게 잡은 고기를 그 종류에 따라 초고추장에 통제로 회를 해서 먹기도 하고, 어떤 것은 모닥불에 구어 소금을 찍어먹기도 하고 또 어떤 것은 여름 햇볕에 달구어져 뜨거운 강돌에 말리어서 간장에 조림을 하기도 하였다.

이러는 과정에 나는 짙은 하늘 빛 또는 녹색 빛의 동강 물속을 헤엄치는 물고기들을 많이 보았다. 불거지, 꺽지, 쉬리, 모래무지, 뚜구벵이, 뱀장어, 쏘가리 잉어, 누치, 자라

등, 그 중에서도 불거지 쉬리 모래무지는 너무나 정겨운 이름 들이다.

겨울이 되면 우리는 새를 잡기 위하여 덫을 만들고 이 덫에 먹이를 달아 눈 속에 숨겨놓으면 새들이 먹이를 먹다가 덫에 잡혔다.

밤에는 손전등을 들고 초가지붕 밑을 살피면 새들이 초가지붕 속에서 잠을 자고 있는 것을 발견하고 이 새들을 잡기도 하였다.

마당에 모이를 뿌려놓고 조개발을 막대기로 고여 놓은 다음, 긴 새끼줄에 매어서 방안에서 새가 모이를 먹으러 들어가면 줄을 당겨 새를 잡기도 하였다.

서울에서 피난 온 나는 볼 수도 배울 수도 없었던 자연 속에서의 원시적 생활방식이 너무도 재미있고 신기하였으며 이것이 훗날 나의 인성 형성에 많은 영향을 주었고, 지금도 그리워지는 시간들이었으며, 내가 평생을 자연과 고향에 향수를 느끼는 중요한 동기 중에 하나가 되었다.

그 형은 지금도 고향에서 농사를 짓고 동강에서 고기를 잡으며 행복하게 살고 있는데 늘 강과 함께 생활하고 있어서 여유롭고 과묵하며 욕심 없는 생활 모습이 소설 싯달타의 뱃사공을 연상케 한다. 그러나 요즈음 고향에 들려보면 태백산에서 시작하여 소백산을 거치는 동강의 원초적 생태

와 아름다움이 문명의 공격으로 병들어가는 모습을 보면서 안타까움을 금할 수가 없다.

내 손녀들에게도 그 원초적 자연의 아름다움과 그 생활 속에서만 얻을 수 있는 행복을 느낄 수 있는 기회를 주고 싶은데 그것을 상실해가는 모습이 가슴 아프다.

동생들인 도준이와 강준이는 영리한 편이었으며 늘 우리를 잘 따라다니기는 하였으나, 그들로 인한 이곳에서의 특별한 기억을 가지고 있지는 않다.

차웅이는 나와 동갑내기 고종사촌이었는데 서울의 을지로 5가에 살고 있었으며, 6.25 직전에 고모부가 돌아가시고 우리보다 먼저 할아버지 댁에 와서 살고 있었다.

그는 초등학교부터 영월중학교 1학년까지 나와 학교를 같은 학년에 다니게 되었고, 형제라기보다 친구로서 지금까지 지내고 있다. 그 당시에는 여자가 홀로 아들 셋을 키우는 것은 경제적으로 불가능에 가까웠을 것이다.

그래서 고모는 가족의 생계를 위해서 세 아들을 데리고 친정을 찾아왔던 것 같다. 그러나 그 당시의 사회적 관념으로는 친정에서 세 아들과 함께 장시간 의탁하기는 쉽지가 않았을 것이다.

고모는 친정에 살면서 첫째와 둘째가 중, 고등학교에 입학을 하고 난 뒤에, 셋째를 데리고 아들들의 생계를 위하여

재혼을 하셨고, 부모가 없이 형과 둘이서 생활을 하며 학교를 다녀야했던 차웅이 형은 성장하는 동안에 많은 고생을 감수해야만 하였다.

그는 중학교를 마치고 외가로, 큰아버지 댁으로 전전하다가 운전기사로서 직업을 얻고 결혼도 하여, 4남매를 모두 대학까지 졸업시켜 출가시킨 훌륭한 아빠, 존경받는 할아버지가 되었고 노년이 되어 다시 만난 우리는 지금은 가장 자주 만나는 친구가 되어있다.

할아버지 댁에 피난 가서 만난 우리는 나이도 같고 서울에서 살았던 정서도 비슷하고 같은 학년이어서 단짝으로 친하게 지냈다.

우리는 학교에서 다른 친구들과 싸울 때도 같이 싸웠고 어디에 놀러가도 늘 함께였으며 공부도 함께 하였다.

중학교에 입학하고는 영월에서 생활하게 되었는데 나는 외가댁에서 학교에 다녔고, 그는 같은 동네의 고모님과 함께 4식구가 초가 삼 칸 집에서 살았다.

주말이 되면 우리는 오사리 할아버지 댁에 함께 가는 경우가 많았다. 나는 정미소를 하시는 가족을 보러가고, 그는 곡식을 얻어가기 위하여 가고는 하였다. 그때는 교통수단이 없어서 우리는 강줄기를 따라 12키로가 되는 자갈길을 여름이고 겨울이고 걸어 다녀야만 하였다.

할머니는 딸과 외손자들을 안타까워하시며 무엇이든 많이 싸주시려고 하시던 기억이 난다.

우리가 영월 덕포초등학교 4학년에 다닐 때에는 학교에서 집에 돌아오는 길목에 여우고개라는 곳이 있었는데, 그곳에서 우리 둘은 우리말을 잘 들어주지 않는 친구들을 잡아 놓고 때려주고 하여서 우리 또래 친구들이 우리 둘을 두려워하기도 하였다. 그런데 차웅이는 나보다 생일이 많이 빨라서 그런지 나보다 힘도 좀 더 센 편이었고 더 의젓하였다.

그는 나보다 먼저 할아버지 댁에 와서 살아서 집안사정을 나보다 잘 알고 있었다.

그는 나와 동갑내기이고 늘 단짝으로 학교도 함께 가고 하였을 뿐만 아니라 집안에 있는 밤 구덩이에서 밤을 할머니 몰래 꺼내서 구어 먹는 일, 골방에서 홍시 감을 훔쳐 먹는 일, 할아버지 방에 있는 꿀 병에서 꿀을 할아버지 몰래 따라 먹는 일, 이런 것들을 함께 하고는 할아버지 할머니가 알고 꾸중을 하시면, 6촌 동생인 경준이에게 함께 덮어씌우는 동업자였다. 영월 중학교에 입학하고 나서는 고모도 재혼을 하시고 형과 둘이서 사는 그는 늘 우울하고 궁핍한 듯하였으나 중학교 1학년인 내가 그를 도와 할 수 있는 일은 아무 것도 없었다.

그래서 가끔 외가댁에서 콩을 몰래 꺼내어 가지고 가서 둘이 찌그러진 양재기에다가 구워먹는 것이 고작이었다.

이제 할아버지들이 되어서 다시 만난 그는 훌륭한 인품의 노신사가 되어있으며, 가끔 두는 바둑은 맞수가 되어 있어 더욱 좋고 우리 둘만이 알고 있는 옛 추억을 되살리며 하는 이야기는 몇 번을 반복하여도 재미있을 뿐이다.

나보다 2살 정도 아래인 경준이는 어머니가 일찍 돌아가시고 아버지가 홀로 키우다가 할아버지 댁에 맡겨 놓고 집을 나가시어 무작정 여행을 하시다가 가끔 들리고는 하였으므로 늘 외톨이였다.

그래서 그는 늘 우울한 편이였고 우리와 잘 어울리지도 못하였다.

그래서 그는 가끔은 우리와 놀기도 하였고 때로는 놀림감이 되기도 하였으며, 때로는 우리 대신 꾸지람을 듣기도 하며 함께 지냈다.

부모가 없이 홀로 당숙 할아버지 댁에 의탁을 하고 있으니 가장 기가 죽어있었다. 어리고 짓궂으며 분별없는 우리는 그가 저녁에 아무데고 쓰러져 잠이 들어있으면 그의 발바닥에 불침을 놓고, 그가 놀라서 깨면 재미있어 웃으며 놀리고는 하였다. 지금은 그런 행동을 하였던 내가 오히려 마음이 아프고 미안하다.

나에게 5촌 당숙이신 그의 아버지는 그 당시에 민속화인 병풍을 그리시며 전국을 유람하고 다니셨으며 얼마가 지나고 난 뒤 타향에서 재혼을 하여 자식들을 낳았는데, 그 당숙모와 6촌 형제들은 그 후에 오사리로 와서 지금도 살고 있다.

따라서 경준이는 양 부모가 없는 고아와 마찬가지로 할아버님 댁에 맡겨져 있다 보니 성장과정의 모든 생활이 정상일 수가 없었다.

그는 그 후 여러 가지로 어려운 생활을 하다가 말년에는 이혼을 하고 건강도 악화되고 의탁할 곳이 없어서 꽃동네에 입원하여 그 곳에서 운명을 달리하게 되었다.

그의 일생은 정말로 가슴 아픈 삶이었다.

이렇게 여러 형제들이 6.25라는 민족 최대의 비극을 겪으면서 누구는 고아가 되었고, 누구는 교육을 제대로 받지 못하였고, 누구는 영양실조로 건강이 좋지 않았고, 누구는 전장의 상흔으로 고통의 일생을 보내며 각자의 운명이 모두 극명하게 갈리었으며 지금은 절반 정도가 운명을 달리하였다.

까치 부부

*

 내가 영월에서 건강을 회복하고 나서 어머니는 아버지가 귀가하셔서 영춘면으로 이사를 할 때까지 외가댁 근처 영월역 앞에 3칸짜리 집을 세 얻어 살았었다.

 그때부터 나는 물지게에 20리터짜리 물통 2개를 좌우 양쪽에 매어 달고 약 4~5백 미터 거리에 있는 동강에서 물을 퍼 담아서 매일 한 번씩 집에서 사용할 양을 저 나르며 어머니를 도왔다.

 그 거리를 지고 오려면 초등학교 4학년인 나는 100미터에 한 번씩은 쉬어야 했다.

 영춘면으로 이사 와서도 아버지가 정미소 일에 바쁘실 때는 내가 물을 저 날랐다.

 영춘면에서는 강까지 거리가 약 2~3백 미터 정도 되는 거리였고, 그 중간에는 커다란 강변 모래사장이 있었다.

 초등학교 5, 6학년이 된 나는 어디에서 보았는지 기억이 안 나지만, 텀블링 체조하는 것을 보고 나도 손을 땅에 대지 않고 공중 돌아 바로서는 텀블링을 비롯하여 몇 가지의

텀블링 체조를 이때에 강을 오가며 모래밭에서 스스로 연습 하여 익히고는 하였다.

걸어서 5백리 길을 피난을 하고, 무거운 물지게를 매일 져야하는 나의 어린 시절은 후일 나에게 인내와 끈기를 가르쳐준 것 같다

내가 물지게를 지고 오가던 영춘의 그 모래사장과 마을 경계선에는 키가 까마득히 높은 오래된 큰 미루나무가 여러 그루 있었고, 그 중 몇 그루에는 까치가 집을 짓고 살고 있었다.

뱀 같은 천적들의 공격을 피하여 그렇게 높은 미루나무 꼭대기에 까치가 둥지를 틀고 새끼를 부화하여 키우고 있는 어느 때였는데, 그날도 나는 물지게를 모래사장에 내려 놓고 텀블링 연습을 하며 친구들과 잠시 어울려 놀고 있었다.

그런데 나무를 잘 타는 한 친구가 그 미루나무 위의 까치 둥지에 있는 알이나 새끼를 꺼내려고 나무에 올라가기 시작을 했고 다른 친구들은 구경을 하고 있었다.

그 친구가 중간쯤 올라갔을 때, 까치 한 마리가 옆의 미루나무에서 짖어대며 경계를 하였고 3~4 마리 되는 새끼들도 둥지 밖으로 머리를 내어 놓고 어미를 향하여 짖어대기 시작하였다.

그래도 그 친구가 계속 올라가자 가장 가까운 미루나무로 자리를 옮기기도 하고 그 친구의 주위를 근접하여 맴돌기도 하면서 다급하게 울어대었다.

조금 시간이 흘렀고 그 친구가 둥지에 더욱 가까이 접근했을 때, 또 한 마리가 먹이를 구해 가지고 돌아왔고 위기 상황을 알아차린 까치부부는 그 친구 주위를 위협 비행을 하면서 짖어대었고 새끼들은 더욱 울부짖었다.

급기야 그 친구가 거의 까치둥지까지 도착하여 손이 닿을 듯한 거리에 이르렀을 무렵에 먹이를 구하러 갔던 까치가 돌아와서 그 광경을 보고 함께 더욱 요란하게 짖어대기 시작을 하였다.

그래도 그 친구가 계속 올라가서 급기야 둥지까지 접근을 하여 곧 손이 둥지에 닿을 수 있는 거리까지 근접을 하자 까치부부는 다급하여 공중에서 비행기가 폭격을 할 때처럼 멀리서 날아가며 가속하여 비행을 하면서 교대로 그 친구의 뒤통수를 그 뾰족한 부리로 세차게 쪼아대며 목숨을 걸고 공격을 하는 것이었다.

높은 미루나무 꼭대기에 매달린 그 친구는 당황하여 한 손으로 날아오는 까치를 내려치려하였으나 죽음을 무릅쓰고 빠른 속도로 반복하는 까치의 공격에 속수무책이었다.

견디다 못한 친구는 마침내 울음을 터뜨리고 비명을 지르며 나무에서 미끄러지듯이 황급히 내려왔다.

탈진해서 울고 있는 그의 머리 뒤통수에서는 피가 줄줄 흐르고 있었으며 위기상황을 겨우 모면한 까치부부는 둥지에서 새끼들을 감싸며 계속 짖어대고 있었다.

그때 그 작은 까치부부가 새끼를 구하기 위하여 자신보다 수십 배 더 큰 상대를 죽음을 무릅쓰고 함께 공격하는 모습은 처음 보는 장면이기도 했지만, 어미와 새끼의 처절한 울부짖음과 그 용맹함은 지금 생각해도 전율이 느껴질 정도였다.

그런 생각을 하면서 요즈음 자녀를 학대하는 부모들의 뉴스를 접하면 현대의 황폐한 정신문화와 인간의 이기심이 인간의 본능적 모성과 부성마저 마비시키고 있는 것 같아 안타깝다.

조상님

*

 피난생활 중 할머님으로부터 조상님들에 대하여 잠시 이야기를 들을 수 있었다.

 즉 손자들에게 우리의 뿌리에 대하여 말씀하여주셨는데 우선 할머니는 우리의 본이 경주라서 경주 이 씨라는 것을 알려주셨다.

 시조는 신라시대에 건국공신으로서 임금님이 하사하신 성 씨라는 것이었고, 고려시대의 공신인 국당공파의 후손이며 국당공 이후의 어느 선조께서 자라 8마리의 태몽을 꾸시고 8명의 자식을 낳았으며, 그 중 한 분의 후손이라서 우리는 8별 자손, 즉 8명의 자라 후손 중 한 분의 자손이라는 말씀을 해주시고, 말씀해 주신 것을 우리가 잘 기억하는지 가끔씩 물어보고는 하시었다.

 그 당시에는 집안이나 동네 어른들을 만나면 종종 이러한 집안의 조상님에 대한 내력을 질문을 하셨고, 조상의 족보에 대하여 잘 모르면 가정교육이 불충분하다고 말씀하셨고, 족보도 없는 집안이라고 흉을 보는 때였다.

그래서 집안망신을 시키지 않으려면 우선 이런 집안내력과 족보를 훤히 알고 있다가 누가 물어보아도 줄줄이 대답을 하여야 어른들이 좋아하시고, 집안 체면에 손상을 주지 않을 수 있었으며, 가정교육을 제대로 받은 사람의 대접을 받을 수 있었던 것이다.

그런데 전쟁이 나기 전에는 나이도 어렸고 어머니에게서는 한글과 구구단을 열심히 배우기는 하였으나 할머니와 같이 살지 않아서 이런 집안의 내력에 대하여 자세히 말씀을 들을 수 있는 기회가 없었다.

그러니 할머니는 어린 손주들에게 이 교육을 시키는 것은 제일의 의무이고, 손주들은 가정교육의 필수과목인 것이다.

그래서 할머니는 특히 서울에서 온 손주들인 나와 내 친동생을 대청마루에 불러놓고 이런 말씀을 해주시고는 하였다.

할머니는 피부색이 하얗고 눈이 크고 반짝이는 눈동자를 가지셨고 치아가 하얗고 고르시었으며 인자하신 미인이셨던 기억이 난다.

외출을 하실 때는 한복을 곱게 차려입으시고 하얀 수건을 머리에 두르신 다음 할아버지가 손수 만들어주신 작고 예쁜 다래끼를 어깨에 메시거나 손에 들고 그 속에 소지품을 넣은 다음 외출을 하시었다.

지금으로 말하면 정장에 하얀 외출용 스카프로 머리에 하고 핸드백을 든 할머니를 연상할 수가 있다..

할아버지는 건강하신 체격에 콧잔등에 몇 개의 마마 자국이 있는 터프한 미남형이었으며, 60이 되신 연세에도 농사일을 일꾼들과 직접 하실 정도로 건강하고 부지런한 분이었다.

우리 집안의 원래 뿌리는 경상도 안동이었는데 이곳에 정착하게 된 것은 고조할아버지와 증, 고조할아버지 대에 집안의 친척이 조선말기 어떤 사건에 연루되어 피신하기 위하여 강원도 정선을 거쳐 증조할아버지 댁이 있는 이곳에 정착하게 되었다고 말씀해주셨다.

그 사건은 확실하게는 모르겠으나 할머니께서 하신 말씀들을 종합해 기억을 되살려 보면 조선말기 천주교박해 때에 신앙적 문제와 관련이 있는 것으로 유추된다.

증조할아버지께서 이곳에 처음 오셨을 때에는 소나무가 가득한 작은 숲이었는데, 그 소나무를 베어서 그 자리에 집을 지었고 그 집이 지금 할아버지와 할머니가 살고 있는 그 고향집이라고 하셨다.

증조할아버지께서는 그 소나무를 목재로 다듬어 사용하고 그 자리에서 개와를 구워 집을 지으셨다고 하셨다.

그 집은 약간 언덕 위에 개와집을 네모나게 우물정자로 지었고 안채와 행랑채가 있었고, 남쪽을 향한 언덕 아래에는 타작 등 농사일을 할 수 있는 넓은 마당이 다듬어져있었다.

그 마당 주위에는 돌아가며 우사와 닭장이 있었고 사료 창고가 있었으며, 마당 제일 먼 쪽의 구석에는 불타고 남은 재와 동물의 배설물, 풀들을 썩어서 발효시키는 퇴비장이 있었다.

마당 앞 작은 길 건너에는 닥나무 줄기를 가지고 한지를 만드는 작업장이 있었다.

그리고 그 앞마당보다 더 남쪽으로 초가삼간 집이 두 채가 있었는데, 그 집에는 결혼을 한 일꾼들이 살림을 하고 살았다.

나는 이 앞마당에서 계절에 따라 동네 남정네들이 모여 농사일을 하고 타작을 하는 것을 보았으며, 가을이 되면 동네 분들이 할아버지 소유 산에 가서 나무를 베어다가 도끼질을 하여 땔감용 장작을 만드는 것을 보았다.

이때에 나는 도리깨질, 도끼질 등 농사 도구를 쓰는 법을 익힌 적이 있다.

또 겨울에는 닥나무 밭에서 닥나무 가지를 베어다가 껍질을 베끼고 속껍질을 커다란 솥에 넣어 끓인 다음, 그 묽어

진 닥나무 죽을 망으로 걸러서 판에다 부어 말려 한지를 만드는 것을 보았다.

그 어린 시절의 이러한 경험들이 내가 56살 때 양평 시골 마을로 이사를 하여 농사를 주업으로 하는 동네 분들과 격의 없이 빨리 친해지고, 현대의 농기구인 경운기, 트랙터, 예초기 등 농기계 운전기술을 쉽게 익히고, 농사에 보다 빨리 익숙해질 수 있는 정서적 계기가 되었을 것이다.

동쪽에 있는 뒷마당에는 디딜방앗간과 뒷간 그리고 돼지 우리 등과 사과나무 배나무 감나무 등이 여러 그루 있었다.

그리고 뒷마당의 작은 문을 나가 울타리를 타고 조금 돌아가면 연자방아간이 있었고, 커다란 밤나무와 호도나무 몇 그루가 서 있었으며 사용하지 않는 우물이 있었다.

그때는 디딜방아는 주로 여자들이 적은 양의 곡식을 탈곡하거나 가공할 때 사용을 하고, 돼지는 여자들이 음식물 찌꺼기를 주로 먹여 키우기 때문에 여자들이 주로 기거하며 일하는 부엌이나 안방과 가까우며 남정네들의 일터와는 떨어진 곳에 위치하였던 것 같다.

여자들이 아궁이에 불을 지피기 쉽도록 마련한 장작은 이 부엌 옆 동쪽 마당에다가 가지런히 쌓아놓았다.

또 한쪽으로는 여자들이 옷감을 만드는 작업을 하는 곳이 만들어져 있었다.

이곳에는 물레로 뽑아낸 목화실이나, 누에고치에서 뽑아낸 명주실, 베를 짜기 위한 실 등을 풀을 메기고 불에 말리어 가지런히 감아서 정리하여, 천을 짜기 위한 준비를 하는 장소가 있었다.

서쪽의 마당에는 벌통과 역시 과일나무들이 있었다.

북쪽의 뒷마당에는 태화산 정상에서 뻗어 내려온 산줄기가 끝나는 바위가 솟아있어서 나는 가끔 그 바위 위에 앉아 놀기도 하고 책을 읽기도 하였다.

할머니는 그 바위에서 시작하는 산줄기가 풍수에 의하면 병아리 혈이라서 자손이 많이 나고 번성할 것이라고 말씀하셨다.

그 시절에는 자손이 번성하는 것이 집안의 큰 복이었으니, 증조할아버지께는 매우 좋은 명당자리로 판단을 하셨을 것이다.

그 풍수에 의한 명당이어서 그런지 할아버지와 할머니는 금실이 좋으셨고, 4남3녀의 7남매를 낳으셨다.

집 전체는 돌과 진흙을 섞어 담을 둘러 만들었고 담 위에는 개와를 씌웠다. .

많은 양의 곡식을 탈곡할 때에는 연자방앗간에서 세로로 세워진 둥글고 큰 대리석 맷돌을 소가 빙빙 돌며 끌었고, 남자들은 그 대리석 밑에 가로로 놓여있는 둥근 바닥대리

석에 곡식을 붓고 탈곡이 되면 걷어내고 새로운 것을 붓고 하며 정미 작업을 계속하였다.

"ㅁ"모양으로 지어진 본체의 안방은 할머니가 기거하시고 그 옆에는 솜의 씨를 뽑는 쐐기, 실을 뽑는 물레, 베를 짜는 베틀 등의 여자들의 작업용 도구들이 있는 방이 따로 있었다.

그리고 집의 동쪽에 있는 별채에는 누에를 기르는 잠실도 있었다. 본체의 "ㅁ"자 가운데에 있는 안쪽 마당을 가로 질러 있는 별채는 할아버지가 사용하시고 안방에서 대청마루 건너 편은 할머니가 수양딸로 삼은 살림 도우미가 사용하고 있었다.

이 별채에 딸려있는 아궁이에는 소여물을 끓이는 커다란 가마솥이 걸려있었는데, 아침저녁으로 소여물을 끓일 때 나는 그 야릇한 향기로움은 지금도 잊을 수 없는 고향의 향수다.

어린 우리들은 그 소여물을 끓이는 아궁이에서 감자를 구워 먹기도 하고, 여름에는 가끔 방아깨비를 잡아다 구워 먹기도 하고, 겨울에는 새들을 잡아 구워 먹기도 하였다.

이러한 추억들을 나이를 먹었다고 어찌 잊을 수가 있겠는가? 그런데 이런 정겨운 풍경과 낭만을 이제는 찾아보기 힘들게 된 것이 마냥 안타까울 뿐이다.

행랑채에는 작은아버지 내외분이 사용하였고 안방과 연결된 부엌의 부뚜막에는 커다란 솥들이 걸려있고, 부엌 한쪽에는 역시 커다란 물독이 땅속에 묻혀 있어서 일하는 분이 물을 강에서 길어다 부으면 여름에는 시원하고 겨울에도 얼지가 안았다.

부엌 옆에는 살림용 용품들을 보관하는 광이 붙어있었고 아래마당 밖에는 결혼한 일군들이 사는 집이 있었다.

식사 때가 되면 이 가마솥에 밥을 하는 내음, 그 가마솥에서 막 긁어낸 연한 누룽지를 받아먹던 생각, 국수를 밀어서 썰고 남은 국수꽁지를 얻어서 아궁이 불에 살짝 구워 먹었던 그 맛,

그 맛들이 지금의 어느 고급 과자보다 더 맛이 있었던 추억들이 그대로 머릿속에 생생하다.

증조할아버지께서는 일본 사람들이 마을에 들어와 행패를 부릴 때 주동이 되어 동네사람들과 저항을 하다가 일본군 총에 맞아 40 중반에 돌아가셨고, 그래서 할아버지가 16세에 가업을 책임지게 되었다는 말씀을 하여주셨다.

할아버지 형제분은 세분이 계셨는데, 할아버지는 형제들 중 2째였다.

큰할아버지는 집안일에 별로 관심이 없으셨고 일찍 작고 하셨다고 들었다.

작은 할아버지는 나이가 어린 때여서 나의 할아버지께서 증조할아버지 생존 시에 알고 있던 재산을 챙겨서 가솔을 돌보았다고 하시었다.

대충 오사리를 중심으로 4방 약 4~6키로 내의 토지는 할아버지께서 알고 있었기 때문에 찾아서 후에 형제들이 나누어가지고 경작하였다고 말씀하셨다. 그 외에 멀리 떨어진 곳의 토지는 거의 찾을 수 없었다고 말씀하셨다.

어려서 들은 이야기라 잘은 모르지만 증조할아버지께서 소유하셨던 땅이 영월, 단양, 풍기, 의풍, 영주 등지에 광범위 하게 있었던 모양이다.

할머니께서 말씀하시기를 증조할아버지가 생존 시에는 앞에 말한 각 곳에서 소작료를 가지고 할아버지 댁으로 왔었다고 하셨다.

그리고 증조할아버지께서 상당한 금액의 현금을 독에 넣어 땅에 묻어놓은 것으로 알고 있는데, 위치를 알 수 없어 찾지 못하고 있다는 말씀도 하셨다.

증조할아버지께서는 종교적인 것에도 관심을 가지고 있었던 것 같다.

본인이 자금을 대어 마을 뒤 태화산 기슭에 보덕사라는 작은 암자 같은 절을 지으시고 스님을 모셔 부처님을 모시게 하고, 동네 분들이 불공을 드릴 수 있게 하셨다는 기록

과 흥성대원군이 이곳을 방문 중에 이 절에 들려 숙박을 할 때 써주신 절 현판과, 그 당시 사용했던 놋그릇 그리고 몇 점의 불화 등이 보관되어있는 것을 직접 보았다.

그리고 처음 절을 지을 때 건축을 위하여 시주를 한 사람들의 명단도 작은 나무판에 새겨져 있었고, 그 맨 앞에 증조할아버지의 존함이 새겨져 있는 것을 후일에 확인한 적이 있었다.

그러나 약 십 수 년 전에 이 절의 대웅전에 불이 나서 보존 물건이 모두 소실되었다는 안타까운 소식을 들었다.

또 증조할아버지는 자녀교육에 각별하시어 한학을 위한 가정교사 외에 평창에서 특별이 화가를 모셔 자녀들에게 그림 그리는 것도 가르치곤 하셨다고 한다.

집안의 그러한 교육에 대한 인식 때문에 그 당시 벽촌에 사시면서 할아버지 형제분들이나 아버지 형제분들은 한학을 전부 배우셨고, 아버지 형제분들은 여자 분들까지도 일본 식민통치하에서 초등학교를 전부 졸업했을 뿐만 아니라 아버님은 청주에서 중학교를 졸업하시고 넷째 작은 아버지는 충주중학교를 졸업하고 고려대학까지 진학을 준비 중이셨다. 그러한 영향으로 아버지의 4촌 형님 되시는 당숙께서는 부인과 이별하고 전국을 유람하시면서 병풍 그림을 그리셨던 것으로 알고 있다.

그분의 자녀들인 6촌 형제 중 한 사람이 그 병풍 중 몇 점을 회수하여 보관하고 있는 것을 보았다.

할머니 말씀 외에 내가 직접 체험한 것은 영월과 단양 쪽에서는 할아버지 존함을 말하거나 오사리 개와집에 산다고 말하면 아시는 분들이 많이 있었고, 처음 찾아오는 분들도 그렇게 물으면 길 안내를 받을 수가 있었다,

할아버지 댁을 중심으로 약 4키로 내외에는 할아버지 소유의 토지와 산이 많이 있었던 것을 기억하고 있으며, 큰아버지와 나의 아버지가 결혼하면 분가시키기 위하여 할아버지 댁에서 약 4키로 단양 쪽으로 느티라고 불리는 마을에 있는 할아버지 농지에 큰아버지를 위한 개와집을 지어놓으시고 영월에는 나의 아버지를 위한 개와집을 지어놓으신 것을 보았었다.

할아버지 댁은 일 년 내내 동네 분들이 거의 생활을 같이하는 편이었다.

약 30호 정도의 가구가 살고 있었던 작은 마을인데 아침 식사를 제외한 점심 저녁은 이웃 분들이 할아버지 댁에 와서, 늘 일을 함께 하면서 전 가족이 할아버지 댁에서 식사를 하였다.

봄이 되어 농사 일이 시작되면 마을의 어른들은 남녀를 불문하고 함께 할아버지 댁에서 밭을 갈고 씨를 뿌리고 풀

을 메어주며 농사일을 함께 하고 식사를 같이 하였으며, 가을이 되어 추수를 하면 앞마당에서는 남자 분들이 타작을 하고 수확을 하였으며, 늦은 가을로 접어들면 남자 분들은 할아버지의 몇 군데 산을 다니며 땔감을 찾아 베어서 집으로 가져와 장작을 만들어 뒤뜰에 차곡차곡 쌓아놓았다.

뽕잎을 따서 누에를 치고 삼이나 목화 등을 가공하여 옷감을 만드는 동네 아주머니들이 뒷마당에서 함께 모여 쐐기를 이용하여 목화씨를 뽑기도 하고 잿불을 피워놓고 풀을 먹이며 실을 뽑고 하는 모습을 보곤 하였다.

대부분의 품삯은 곡물이나 땔감, 실 등 현물로 받아가셨다.

할아버지는 동네 분들의 살림살이에 관심을 가지고 챙기시었다.

봄철이 되면 동네 각 집을 살피시며 굶주리는 집이 있으면 곡식이나 땔감을 준비하여 일하는 사람을 시켜 그 집에 전달하게 하는 것을 어릴 때에도 가끔 목격한 적이 있다. 지금 생각하면 어떤 면에서 이것은 상부상조의 방법이기도 한 것 같았다.

할아버지는 그분들의 생계를 보살펴주시고 그분들은 할아버지와 협력하여 농사일을 함께하는 방식의 상부상조가 되는 것이다.

요즈음 경영으로 말하면 할아버지는 농산물을 생산하기 위하여 노동력이 필요했고, 양질의 노동력을 확보 유지하기 위하여 동네 분들의 생계를 보살피고 건강을 보살펴주어야 하는 배려가 필요하다는 것을 알고 계셨던 것 같다.

할아버지는 이러한 면에서 유능한 경영자이면서 동네 분들로부터 존경받는 리더십을 가지고 계셨던 것이다.

할아버지는 만 60세에 환갑을 지나시자마자 갑자기 별세를 하셨고, 살아계실 때 재산은 농업을 주업으로 하시는 큰아버지와 작은 아버지에게 나누어 상속을 하셨다. 아버지 앞으로 준비해두었던 집과 토지는 친척 되는 분이 아버지 결혼 전에 임시로 사시다가 다른 사람에게 몰래 팔고 외국으로 가셨는데 소송 등을 할 수 없을 정도로 가까운 분이어서 별수 없이 상실되었고, 아버지는 그 후 중학교를 졸업하시고 자동차 정비기술을 배우셔서 수입이 안정 되어있으므로 별도로 유산을 남기지 않으셨다.

아버지 형제분들 대에 이르러 변화하는 세상에 적응하지 못하여 할아버지의 유산은 거의 없어지고 일부만 4촌 형제들이 물려받아 경작하고 있을 뿐이며, 사시던 집도 충주댐의 영향 등으로 홍수 시에 강물이 넘쳐 망실되고 없어져 약 10년 전쯤에 고향을 방문했을 때, 집은 망실되고 없는 집터에 가서 옛일을 회상하며 남아있는 기와 몇 장을 주어

다 마당 장독대에 놓고 가끔 바라보며 할아버지와 할머니 그리고 친척들을 떠 올릴 뿐이다.

아버지는 결혼을 하고 서울에 정착하시어 우리 형제들을 낳고 그 당시 최고의 자동차엔지니어로서 정직과 성실로 가족을 사랑하며 직장에 충실한 일생을 살아가신 분이었다.

6.25 전에는 전혀 못하시던 음주가 전쟁을 거치며 가족의 생사가 확인이 되지 않고, 귀향하여 하시던 정미소 사업도 실패하시고, 늦게 시작한 운수업이 4.19 등으로 어려워지자 대신 전업한 주유소사업이 사기로 부도를 당하며 음주량이 늘어나시었고, 급기야는 과음으로 건강이 악화되시어 60세를 일기로 별세하시게 되었다.

앞에는 목측으로 50m는 될 듯이 깎아지른 절벽이 있고, 그 앞에는 동강의 푸른 물이 흐르고, 뒤에는 1000여 미터 높이의 태화산이 바싹 다가와 막고 있는 이 산골, 조상님들이 터를 잡았던 고향, 이곳에 6.25라는 전란을 피하여 어머니를 따라 500리 길을 걸어서 피난을 온 10살짜리 소년이 조상님들의 흔적을 느끼면서 조금씩 삶의 그 무엇을 배우고 있었다.

이렇게 할아버지 세대의 농경생활을 소년기에 겪고 보면서 생생히 기억하기도 하고, 아버지 세대에는 격동기의 변화에 적응하지 못하고 한 가문이 무너지는 과정을 청년기

에 직접 바라보기도 하면서, 국가 경제개발 시기에는 스스로 가쁜 숨을 몰아쉬며 여기까지 살아온 자신의 모습을 돌아보면서 가슴에 가득하지만 무어라 표현할 수 없는 감회가 어린 회상에 잠기어 본다.

아마도 이러한 감회는 이렇게 글로 쓰고 있는 나만이 아니라 이 시대를 살아온 많은 사람들의 공통된 것이 아니었을까?

입학원서

*

초등학교 6학년 2학기가 막 끝나고 겨울방학이 시작되었을 무렵이었다.

영월고등학교에 다니고 있던 작은 외삼촌께서 저녁때가 다되어 급히 집으로 찾아오셨다.

영월중학교 입학원서 제출 마감일자가 내일인데, 왜 입학원서 접수를 하지 않느냐며 입학원서를 가지고 40리 길을 걸어서 찾아온 것이었다.

너무 벽촌인데다가 통신수단도 여의치 않은 때이므로 전혀 그런 소식을 우리 부모님은, 물론 학교에서도 모르고 있었다.

그 당시에 영춘면에는 전기가 공급되지 않는 벽촌이었다.

영춘면에서는 중학교는 영춘초등학교에서 약16km 정도 떨어진 영월중학교나 그보다 좀 더 먼 단양중학교로 진급을 하여야하는데, 교통수단이나 거리, 숙박여건 및 학력 수준, 졸업 후 취업여건, 인척관계 등으로 영월중학교를 선택하는 경우가 많았다.

그런데 입학원서 접수에 대한 정보를 학생 측이나 학교나 모두 모르고 있는 상태였다.

나는 원서를 들고 담임 선생님을 바로 찾아갔다.

담임 선생님은 이 사실을 알고 난감해하시더니 걱정을 하시었다.

나는 지금 원서를 준비하면 내일 저녁때는 원서를 제출할 수 있겠는데 4~6km 이상 멀리 떨어져있는 친구들은 어떻게 하여야할지 걱정을 하셨다.

진학을 희망한 학생 중에는 학교로부터 그렇게 멀리 떨어진 곳에 살고 있는 학생들도 있었다.

그 중에서도 용진리와 동대리에 살고 있는 학생들이 3, 4명 있었는데, 이들에게 연락하는 방법이 문제였었다.

선생님과 나는 의논 끝에 용진리와 동대리는 큰아버지 댁이 그곳에 있었기 때문에 내가 지리를 잘 알고 친구들 집을 알고 있어서 내가 다녀오기로 하고, 남천리와 백제리 같은 곳은 선생님이 다른 방도를 찾아보기로 하였다.

시기는 3월 초쯤으로 기억되고 시간은 저녁 6~7시쯤이었다.

봄비가 내리고 난 뒤였으며 칠흑 같이 어두운 밤이었다.

나와 친한 친구 김동옥이가 큰 아버지 댁 바로 옆에 살고 있었으며 그 친구가 꼭 중학교에 같이 입학할 수 있었으면

좋겠다는 생각이 간절하였고, 그곳까지 가면 그 동네 친구들에게는 연락이 모두 가능하겠다고 생각하며 나는 선생님에게서 해야 할 일을 설명을 듣고 적은 다음, 저녁도 못 먹은 체 용진리로 출발을 하였다.

그 당시 그곳까지 가는 길은 소달구지도 다니기 힘든 작은 오솔길이 약 2~3키로 미터나 길게 깎아지른 듯한 절벽 위로 계속되었고, 약 1키로 미터는 깎아지른 듯한 절벽을 거의 수직으로 꼬불꼬불 S자형으로 오르내리는 아홉 살이라는 오솔길이었는데, 절벽 아래에는 동강의 여울물이 요란한 소리를 내며 흐르고 있었고 주위는 잡목과 잡초로 덮여 있었다.

사람이 마주치기라도 하면 서로 비켜서기 힘든 좁고 가파르게 절벽에 붙어있는 듯한 길이었는데, 겨울철 같은 때에는 사람이 가끔 실족을 하여 사망하는 길이었다.

나는 선생님이 적어준 편지와 설명을 듣고 길을 걷기 시작했다.

평소 다녀보았던 감각과 희미하게 구분되는 길을 따라 걸어 갔다.

처음 지나게 되는 곳은 내가 수업을 받았던 향교가 있는 곳인데, 향교를 마주한 오른쪽에는 공동묘지가 있고 상여집이 있는 곳이었다.

어렸을 때에 들었던 공동묘지 귀신 이야기와 상여집 귀신 이야기가 생각나서 등골이 오싹해지고 이마에 땀이 솟았다.

그래도 용기를 내어 계속 절벽 위의 길을 향하여 가는데 그날 낮에 내린 봄비와 진흙이 뒤범벅이 되어 운동화가 진흙에 빠지고 달라붙어 걷기가 여간 불편한 것이 아니었으며 종래에는 신이 진흙에 달라붙어 떨어지지를 않고 발만 빠져나오는 것이 아닌가.

계속 그렇게 신을 꺼내어 다시 신고 걷기를 반복하다가 별수 없이 신을 벗어 들고 맨발로 진흙 길을 걷기 시작했다.

이렇게 하며 가는 길가의 어렴풋한 나무모습은 모두 무슨 도깨비 같이 보이는 것이 어린 나를 정말로 무섭고 불안하게 하였고, 맨발로 질척한 진흙 길을 걷노라니 진흙과 섞여 있는 뾰족한 자갈이 발바닥을 찔러 통증을 일으키는 것이 아닌가.

가끔 길에 놓여있는 나뭇가지 등이 몸에 걸리면 소스라치게 나를 놀라게 하기도 하였다. 이렇게 무서움과 불안함 통증과 허기를 참으며 아홉 살이 절벽 길에 도착하였다. 너무 길이 좁아서 길을 구분해서 찾을 수도 없고 절벽 아래서는 여울물 소리가 산속 밤의 적막을 뚫고 요란하게 들리고, 밤 바람이 절벽을 타가 음산하게 부는 것이었다.

정말로 죽을 것 같은 생각이 들었다.

여기서 돌아갈 수도 없고 가야만 할 것 같아 나뭇가지를 더듬어 찾아서 붙잡고 네 발로 엄금엄금 더듬어서 뱀처럼 구불구불한 아홉 살이 절벽 길을 한발자국씩 내려갔다.

전에 큰어머님께서 이곳에는 밤에 호랑이가 나타나는 곳이라 밤이면 호랑이 불빛이 반짝반짝하는 것이 보인다고 하는 말을 들었었는데 그날 밤 그곳을 내려갈 때는 그런 생각을 할 겨를도 없었다.

그 길을 다 내려오고 나니 초봄의 밤공기가 싸늘하였음에도 온몸이 땀으로 뒤범벅이 된 상태였다.

거기서부터 또 약 1.5키로 미터 정도를 걸어서 마을에 도착을 하였는데 거의 밤 11시경이었던 것으로 기억이 된다.

나는 동옥이네 집에 먼저 가서 선생님의 편지를 전하고 다른 사람에게도 전해줄 것을 부탁하고 그곳에서 그제서야 저녁을 얻어먹고 정확한 기억은 안 나지만, 도장 등 우선 필요한 것을 모두 받아가지고 다시 돌아서서 학교로 향하였다. 자고 가라고 했지만 나는 내 중학교 원서를 작성하여 다음날 꼭 접수를 시켜야 되겠다는 생각으로 만류를 뿌리치고 온 길을 다시 돌아서 가기 시작했다.

돌아서 오는 길은 갈 때보다는 훨씬 빨리 올 수 있었다. 약 절반 정도의 시간 밖에 안 걸린 것 같이 기억이 된다.

선생님께 가져온 물건을 전하고 집에 도착했을 때는 새벽 2~3시 정도 되었는데 부모님이 무척 걱정을 하시는 것이었다.

큰아버님 댁에서 자고 오라고 하였는데, 위험한 밤길을 다시 돌아왔다고 꾸지람을 하시는 것이었다.

사실 나는 이보다 2년 전에 아버지께서 귀향을 하시어 정미소를 막 개업하시고 아직 가족이 영월에 있을 때 아버지께서 군무문제로 복잡한 일이 생길 수 있어서 긴급히 아버지에게 같다 와야 할 일이 생겼는데 외삼촌들도 어디에 가시고 집에 없었다.

여하튼 그 당시 내가 어려서 사유는 정확히 기억되지는 않지만 그날 밤 아버지에게 가서 외할아버지의 편지와 말씀을 반드시 전해야만할 상황인 것은 분명하였다.

그래서 초등학교 4학년 때 학교에서 오후반을 마치고 돌아온 나는 저녁식사를 하고 저녁 7~8시쯤 영월 외가댁에서 출발하여 새벽에 친할아버지 대에 도착하여 외할아버지 말씀을 전한 적이 있다.

그 길은 12키로 미터의 신작로 자갈길이 동강을 좌로했다 우로했다 하며 강줄기를 따라 뻗어있었다.

그 길의 중간에는 영월발전소로부터 할아버지 댁으로 향하여 약 2키로 미터 정도의 길이 요즈음 소개되는 티베트

히말라야의 절벽길 같은 곳이 있었는데, 길에서 동강 물이 흐르는 강까지는 육감으로 약 30~40미터 높이가 될 듯한 그런 절벽 위의 길이다.

그 길은 일본 식민통치시대에 우편배달 하는 분이 바람에 날려 강물로 떨어져 죽은 적이 있는 길이었다.

이때는 달이 밝은 밤이었고 날씨는 따뜻한 때였다.

그 길을 지나 나는 뛰다시피 빠른 걸음으로 가야만 했다.

8키로 미터쯤 되는 곳에서 나룻배를 건너야하기 때문에 뱃사공이 잠들기 전에 그곳에 도착하여야만 강을 건널 수 있기 때문이었다.

강을 건너서면 거기서부터 4키로미터 사이에는 다름다리 라고 부르는 곳이 있는데, 칼로 자른 듯이 50~60미터 높이가 될 듯한 깎아지른 절벽이 있고, 그 아래에는 푸른빛의 동강이 요란하게 여울져 흐르고, 강 옆에는 태고 때부터 그 강물에 씻기며 다듬어진 형형색색의 아름다운 돌로 형성된 축구장 몇 배의 돌밭이 있고, 또 그 옆에는 축구장 몇 배의 갈대밭이 있었다. 그 옆으로 신작로가 있었다.

초등학교 4학년인 나는 밤중에 한쪽은 큰 산이 어두움 속에 서있고, 한쪽은 깎아지른 듯한 절벽과 그 아래 깊은 강물이 흐르는 이 길을 달빛이 비치는 밤에 무서움 속에서 달리듯이 걸어갔다.

달빛 아래 길가의 나무들은 이야기 속의 귀신이나 도깨비 또는 맹수 같이 나에게 다가오는 듯한 두려움을 꾹 참고 한 밤중에 친할아버지 댁에 도착하여 아버지를 만났다.

그리고 나는 아버지를 만나자마자 무서웠던 생각에 울음을 터뜨리고 말았다.

그때는 낡은 버스 하나 없어서 조잡한 고무신이나 운동화를 신고 5백리 피난길을 걸어야했고, 그 후 이 길을 무수히 걸어 다녔던 후유증으로 나의 새끼발가락과 그 옆의 발가락은 발톱이 뭉개어져서 자라지를 않는다.

지금은 자가용을 타고 고향을 찾을 때 그곳들을 지나면서 감회에 젖기도 하고 때로는 깊은 아쉬움을 갖기도 한다.

문명의 무분별과 인간의 욕심 때문에 그 아름다웠던 다름다리의 억새풀 밭이 완전히 사라지고 강변에 커다란 축구장만큼 크게 자리 잡았던 아름다운 강돌들은 인간의 욕심과 이기심에 의하여 사라지고 거의 파괴된 것을 보면서 동강의 아픔이 느껴지기 때문이다.

나는 다음날 일찍 학교에 갔고 친구들도 일찍 학교로 와서 선생님께서 준비해주시는 입학원서를 받아들고 영월로 달리듯이 가서 접수를 시켰고, 그때 원서를 내었던 4~5명의 친구들은 모두 영월중학교 입학시험에 합격하여 같이 1

년간 그곳에서 학교를 다닐 수 있었으며, 2학년 때에는 서울로 전학을 하여 그 친구들과 헤어져야만 했다.

지금도 생각하면 그때 무서움을 무릅쓰고 친구들이 원서를 접수할 수 있게 하였던 것은 흐뭇한 추억으로 남아있다. 지금 그 친구들은 어떻게 살아왔으며 어떤 모습들을 하고 있을까?

서울로

*

영월중학교는 1학년까지 다녔다.

전쟁은 미국과 중국의 주도하에 휴전협상이 진행되고, 남쪽에서는 휴전을 반대하고 북진통일을 하자고 외치며 시끄러운 때였다.

무엇이 옳은 답인지는 그 당시 어린 나로서는 판단할 수도 없었고, 열악하고 국가의 여건과 존망을 스스로 책임질 수 없는 우리의 입장에서 강대국들의 국제적 이해득실을 우리가 좌지우지 할 수도 없었을 것이다.

그저 전쟁은 중단이 되고 엉망이 된 국가의 처참하고 불쌍한 백성들은 아무런 희망도 없이 생존을 위하여 하루하루를 힘겹게 견디어내야만 하는 현실이었다. 아버지도 운영이 어려운 정미소를 정리하시고 서울의 전에 다니시던 회사에 취직을 하시어 서울로 먼저가시고 1년쯤 후에 나도 서울로 학교를 전학하게 되었다. 영월중학교 1학년 학기가 끝나고 겨울방학 기간 동안에 전학 절차가 진행되었다.

225

그 당시에는 영월에는 6.25전에 철로건설을 하다가 중단을 하였기 때문에 영월에서 제천까지는 버스를 타고 나가고, 제천에서 중앙선 기차를 타고 왕십리역까지 가야만했다.

영월에서 제천까지 가는 버스는 하루에 한번 왕복을 하는데, 그 버스는 전쟁 중에 군에서 쓰다가 폐차된 엔진과 부품을 구입하여, 차체는 무면허 제작소에서 적당이 용접을 하고 구축을 하여 운행을 하는 것이었다.

물론 정원이라는 것도 없이 손님을 있는 대로 그냥 짐처럼 때려 싣고 자갈길을 시속 10~20 키로 미터로 엉금엉금 기어가는 것이었다.

조금이라도 무게가 한 쪽으로 쏠리면 차체기 부서질 것만 같이 불안하였다.

차 안에는 사람이 발을 옮겨놓을 수도 없이 비좁은 공간에서 40여키로 미터 거리의 제천까지 2~3시간을 시달리며 가고, 공기 소통을 위하여 열어놓은 창으로는 차가 달리며 일으키는 먼지가 날려 들어오는 것을 들여 마시면서 참으며 가야하는 것이다.

그래도 이런 차라도 있다는 것이 얼마나 다행스럽고, 그런 차라도 타고갈 수 있는 것이 얼마나 행복한 것인가를 지금의 나는 망각하고 살아가고 있다. 아니 그런 시대가 다

시 나에게 주어진다면 적응하고 인내해낼 수 있는 자신이 없다.

하루에 한번 다니는 기차는 부산역이나 안동역에서 출발하여 서울까지 가는 증기기관차였다.

지금은 박물관에서나 볼 수 있는 증기기관차는 고압 수증기 에너지를 바퀴에 전달하여 동력을 얻을 수 있는 기관으로서, 시커먼 연기를 항상 내뿜고 있을 뿐만 아니라 달릴 때에는 고압의 수증기를 내뿜는 소리와 바퀴 굴러가는 소리가 어우러져서 칙칙폭폭 소리가 나고, 증기를 뿜어 삑 하는 기적소리를 내기도 하는 기차였다.

지금은 그 시대를 살았던 사람들에게는 수많은 만남과 이별을 만들어내었던 낭만과 애환의 기억으로 남아있을 뿐 모두 폐기되어 볼 수가 없게 되었다.

그 시절에는 이 기차의 칙칙폭폭 소리를 흉내 내어 응원을 하는 기차박수라는 것도 있었다.

지금도 응원을 할 때 사용하는 삼삼칠 박수 응원방식과 비슷한 것이었다.

증기기관차가 사라지면서 이 응원방식도 언제인지 모르게 사라지고 나도 그 기억이 아물거릴 뿐이다.

고압 수증기를 얻기 위하여 기차는 물을 끓여 수증기를 얻는 보일러와 불을 때는 화구를 싣고 있는 차량, 석탄이나

나무 등 땔감을 싣는 차량이 일체가 되어 기관차를 구성하고 있었다.

중앙선은 경부선보다 산악지대가 많아서 철로에 터널이 많이 만들어져있었다.

그 당시 중앙선 열차는 용산에서 출발하여 안동까지 가고 오는 열차였다.

그 중에서 원주까지는 양평의 평지를 달리다가 원주에서 제천으로 가기위해서는 태백산맥과 소백산맥 쪽으로 고도 상승을 하기 위하여 치악산을 통과하는 터널을 지나야하고, 반대로 태백산맥을 타고 단양까지 온 열차는 영주 쪽으로 고도 하강을 하기 위하여 소백산을 통과 죽령재의 터널을 지나야했다.

그 터널의 길이는 수키로 미터이며 급경사여서 직선으로 올라가거나 내려갈 수가 없어서 나선형으로 만들어져 있다.

나는 원주 제천간의 치악산 터널을 자주 통과한 적이 있다.

그런데 원주에서 제천 쪽으로 올라가는 경우에는 그 당시 증기 기관차는 추진력이 약하여 사람이 걸어가는 속도로 그 나선형 터널을 통과 하게 된다.

따라서 기관차는 상당히 힘겨워하며 때로는 후진하였다가 압력을 올린 다음 속도를 내어 관성의 힘을 이용하여 고비

를 넘기기도 하면서 긴 시간이 걸려서 터널을 통과하게 되는데, 그러는 동안 승객들은 석탄연기 때문에 창문을 모두 닫고 있어도 호흡이 곤란하여 힘들어하게 된다.

이렇게 어렵게 터널을 통과하고 나면 앞에 앉아있는 예쁜 여학생 얼굴은 물론, 누구를 막론하고 얼굴에 검정을 뒤집어쓰고 하얀 옷에는 석탄재가 잔뜩 내려앉아있고는 하였다.

기차가 느리기도 하였고 역마다 정차하는 완행열차는 상하행선의 교차를 위하여 무한정 기다리기도 하며, 가는 것이 그 당시 열차운행 상황이었다.

이와 같이 안동에서 출발한 열차는 오후 늦게 제천역에 도착을 하고, 그 열차를 타면 그 다음 날 새벽에 왕십리역에 도착하게 된다.

이렇게 10살 때 한 달 반을 걸어서 갔던 길을 5년 후에 기차를 타고 하루 만에 서울로 가게 되었고, 지금 노년이 되어서는 2~3 시간이면 갈 수 있게 되었다.

서울에 도착한 나는 절차를 밟아 성동중학교 2학년에 입학 하였다.

그런데 나는 서울에 와서 엄청난 현실의 차이를 알게 되었다.

내가 살던 영월에는 남녀 공학인 영월중학교 하나가 있었고 단양에는 단양중학교 하나 밖에 없었다.

그래서 나는 서울에도 서울중학교 하나 밖에 없는 줄 알았던 시골뜨기였기 때문에 당연히 서울에 가면 서울중학교에 입학을 하는 것으로 생각하고 있었다.

그런데 서울에 와서 보니 나는 성동중학교에 입학을 하게 되었고, 서울에는 수많은 중학교가 있었으며 경쟁시험을 치르며 입학을 하게되어있었고, 입학하기 어려운 순서로 일류 이류 삼류 등으로 비공식적 등급이 정해져있었다.

성동중학교는 일류 중학에 속하지를 못하였고 시골에서 아무것도 모르고 상경하여 정해진 중학교에 입학을 하였던 나는 그 점이 억울하기도 하였다.

나도 일찍 서울에 와서 초등학교를 졸업하고 경쟁을 하였더라면 일류 학교에 갈 수도 있지 않았을까? 하는 아쉬움이 없지 않아 있었다.

그때는 모자와 모표, 뺏지, 명패 등이 학교마다 달랐으며 나는 일류 학교의 학생들의 복장이 부럽기도 하였다.

이런 학교 간의 격차는 학생들 간에 지나친 경쟁의식을 불러일으키고, 사회적으로 학연에 의한 인적파벌이 조성되는 부작용을 낳고, 부모님들이 이 경쟁에 가세함으로써 소위 치맛바람이라는 사회적 문제를 일으키기도 하였다.

그래서 학교 별로 각각 치르던 입학시험을 금지하고 전국적으로 공동으로 시험을 보아서 성적을 정하고 이것을 이

용하여 학생들을 지역별로 학교에 배정하는 입학 제도를 도입하게 되었다.

그러나 그 후 30여년이 지나면서 여러 교육정책이 바뀌었으나 지금의 교육현실을 보면, 이제는 학교의 등급이 정해지는 것이 아니라, 지역별로 학군의 등급이 정해져서 부동산 값의 격차를 만들어내는 폐단이 생겼다.

나아가서는 과다한 사교육경쟁으로 공교육이 무너지고 교사의 권위가 추락하면서 우리나라 교육시스템이 극도의 혼란에 빠졌다.

또한 극도의 사교육경쟁은 많은 교육비 부담으로 가계경제의 비정상적 구조를 만들어내어 사회적으로 많은 병폐를 만들어내고 있다.

현재는 많은 국민들의 우려 속에 정부와 교육계가 백방으로 정책을 개발하고 개혁하려고해도 백약이 무효로 새로운 문제를 더 만들어내는 부작용을 추가하고 있어 국가 백년대계를 크게 우려하게 되고 있다.

나의 손녀들을 보면 유치원에서부터 종류도 다 알 수 없는 수많은 사교육을 받으러 학원을 다니고, 아침부터 정규교육을 받은 후 오후에는 이 학원을 가고 저녁에는 저 학원으로 다니다가 어른들보다 더 늦은 시간에 귀가를 하고

또 정규학교의 과제를 하고 다음에 학원의 과제를 하느라 잠도 못 자고 쉴 틈도 없는 생활을 계속 하고 있다.

그러는 가운데 정부의 교육개선정책이 만들어낸 새로운 격차가 만들어져서 더 많은 문제를 생산하고 있다.

초등학교에서 중학교에 가고 이제 고등학교 입학을 하는 손녀는 진학할 학교를 위하여 끝없는 경쟁을 하며, 학교 선택을 위하여 우리가 입학을 할 때보다 더 많은 고민을 하고 있으며, 그에 따른 새로운 학연과 학벌의 사회가 만들어지고 있다.

무슨 국제학교가 있고, 영제학교가 있고, 과학고등학교가 있는데, 이들 학교는 교육의 질에 의한 사회적 인식보다 무슨 부자나 귀족학교 같은 사회적 인식을 피할 수가 없게 되고 있다.

서울의 좋은 위치에는 온통 학원이라는 사교육 간판으로 도배되어있을 뿐만 아니라, 이 교육제도에 따른 새로운 학원들이 새로 생겨나며 심지어 학원에도 국제학원, 영제학원, 과학고학원 등이 만들어지며 어린 학생들은 이중 삼중의 경쟁 속에 교육혹사를 당하고 있는 것이다.

오늘의 대한민국을 건설하는 데에는 우리 부모님들의 교육에 대한 관심과 그 열정이 가장 큰 기여를 하였다.

그런데 그때의 관심은 이런 방식의 열정이 아니었다.

그때의 부모님들은 지식 경쟁보다는 인간 됨됨이를 강조하였고, 이 인간 됨됨이의 교육이 오늘날 우리 교육의 가장 어려운 문제로 남아있는 균형 잡힌 인간형 즉 인성교육을 의미하는 것이다.

그동안 교육당국의 반복된 교육정책의 실패와 부모들의 교육 과욕이 이제는 그 폐단으로 인하여 교육 망국이 되지 않을까 심히 염려되는 사회적 문제가 되었다.

오늘날 우리 사회의 가장 큰 삼대문제는

저질정치, 공직부패, 과도한 사교육이라고 생각한다.

저질정치는 한국 사회의 원칙과 윤리를 파괴하고 국가를 분열시키고 있고, 공직부패는 사회의 순기능을 마비시키고 국민의 희망을 좌절시키고 있으며,

과도한 사교육은 가계경제를 무너트리고 인성교육의 기회를 말살하고 있다.

이 문제들이 대한민국을 30년째 개인소득 3만불의 문턱을 넘을 수 없게 하고 있고, 국제수지는 흑자라도 가계수지는 적자가 되게 하였으며, 다른 나라들이 부러워해도 국민은 떠나고 싶은 나라로 만들었고, 국가는 미래를 향한 목적지를 잃고 방황하게 만들었다.

이러한 문제들의 가장 중요한 이유는 인간 됨됨이가 잘못된 인간들이 사회를 휘젓고 다니기 때문인 것이다.

즉 잘못된 교육이 가장 중요한 이유가 아니겠는가?

"인간 됨됨이?" 이를 위하여

우리는 어떻게 우리의 교육이 지식의 거래에서 벗어나 미래를 위하여 지식, 지성, 인성의 균형 잡힌 인재를 양성할 수 있는 기능을 되찾을 수 있게 할 것이며, 우리의 어린 손주들이 교육의 질곡 속에서 혹사당하는 것을 면하게 하고 삶의 질을 높일 수 있도록 해줄 수 있을지 깊은 고민을 해야 한다.

전쟁과 평화

*

전쟁은 인간의 역설, 모순, 이율배반의 총합이다.
전쟁의 명분들은 합리화된 최고의 거짓말들이다.

전쟁은 인간 욕망의 최악의 표출인 것이다.
탐욕의 본능에서 시작되는 것이다.

인간이 욕망의 본능을 벗어날 수 없는 한
지구상에 전쟁은 없을 수 없을 것이다.

지구상에 인간이 존재하는 한
전쟁은 있을 수밖에 없지 않겠나?

전쟁에는 이율배반적 명분이 존재한다.
전쟁의 명분은 백퍼센트 거짓말이다.

민주주의를 지키기 위해서,
인민을 해방하기 위해서,
죽음과 고통을 안고 전쟁은 일어난다.

평화를 위하여 무장을 하고
평화를 위하여 전쟁을 한다.
평화는 전쟁을 부르는 원인이다.
이율배반적 명분이다

평화를 위해서 핵을 만들고 미사일을 개발한다.
상대의 그것은 위험한 물건이라 전쟁을 한다.

이교도라서, 우상이라서 십자군은 전쟁을 하였다.
코란의 신앙을 위해 증오와 보복으로 학살을 한다.
잔인한 명분이다
인민을 해방과 민주주의 수호를 위해
타국을 점령하고 전쟁을 한다.
가증스러운 명분이다

전쟁예방을 위하여 신무기를 개발한다.
평화를 지키기 위해 군비를 확대한다.

그 무기들이 지구 곳곳에서 인간을 살상한다.
그 무기를 팔아 돈을 벌고 재벌이 된다,
죽음의 비즈니스다.
무서운 명분이다
전쟁을 일으키고 오래하며 영웅이 탄생한다.

오딧세이, 알렉산더, 카이자르, 한니발, 징기스칸,
나폴레옹 등등 인간은 전쟁에 대한 본능적 향수가 있다.
바보스러움이다.

우리의 젊은이들이 애국의 명분으로 피를 흘린 베트남,
긴 전쟁을 하며 피를 흘려야 했다.
목적이 무엇이었을까?.
그 명분의 타당성을 정의할 수가 없었다.

캄보디아,
백골로 탑을 쌓은 킬링필드
왜 전쟁을 하고 학살을 해야 했을까?
사고가 멍하니 정지할 수밖에 없었다.

평화는 인간의 이상향이다.
인간의 욕망은 전쟁을 유혹한다.
인간은 평화를 위하여
전쟁을 하는 모순의 존재다

이제 이것을 마지막으로 어머니와 나의 6.25 이야기를 끝
맺음 한다.

세월의 뒤편에 새겨진 상흔,
문학의 꽃으로 다시 피다

강대환 / 시인. 수필가

이상준 작가의 어머니의 전쟁을 상재한다.

70여년의 세월을 역류하며 짚어내는 격정의 날들의 애환 哀歡을 수기 형식으로 써내려간 어머니의 전쟁은 멍울 진 가슴에 쌓아두었던 한恨의 일부분이다.

6,25 전쟁을 통하여 9살 소년의 눈에 비친 내면의 소리 와 심적 갈등을 그린 글이다.

당시 어린 소년의 눈과 마음으로 느꼈던 감성과 아픔이, 세월이 흐른 뒤에 내가 부모 되어 알게 된 어머니의 깊은 시름과 고뇌가 더욱 가슴 아리게 전해져 온다.

저자 이상준은 종합문예지 지필문학을 통하여 문학적 역 량을 검증받아 시와 수필가로 활동하고 있다.

그의 문학에서는 자아와 이상이 꿈틀거리고 과거와 현재 사이에 놓여 진 과제와 결과가 또렷한 윤곽을 드러내고 있어 절망의 심연에서 희망을 건져 올리고 있다.

힘들고 지친 피난길에서 만난 사람들에게 디아스포라 Diaspora 문화의식을 갖게 하여 현대문학의 전개양상이나 경향들을 生活과 직결하는 체험의 융합으로 나타내고 있다.

또 그는 작품에서 뿐만 아니라 일상적인 생활에서 자주 목도目睹되는 감성과 이성을 피난지인 외가에서 살았던 어린 시절에 형성되었다고 피력하고 있다.

4부로 구성된 어머니의 전쟁을 통해 이상준 작가는 전쟁의 피해와 잔혹함을 알리는 동시에 감히 범할 수 없는 깊고 크나큰 사랑 앞에 와락 무릎 끓고 감사와 존경을 표하고 있다.

산수傘壽를 바라보는 老 작가의 가슴에, 올올히 아로새겨진 상흔과 문학적 기량이 어우러져 만들어낸 작품은 언어의 관조觀照를 혜안으로 여과하여 많은 의미를 부여하고 있다.

작가는 화자인 "나"를 비롯해 가족, 조국, 평화 모드 mode를 조성하며 힘들고 고된 피난길에서 어린 자식들을 위해 얼마나 힘드셨을지? 감히 가늠조차 할 수 없었던 어머니의 마음을 이제 조금이나마 헤아릴 수 있다고 말하고 있다.

명분도, 주관도 없이 정치적 목적에 총, 칼을 들고 전쟁에 임했던 병사들의 삶을 안타까워하며 잘못된 이념과 사상을 꾸짖는 그의 낮은 소리가 포효처럼 귓전에 울리고 가슴에 파고든다.

이상준 작가의 어머니의 전쟁, 출간을 축하한다.
작가의 인생관과 문학이 동승同乘하는 영혼의 꽃을 활짝 피우기를 진심으로 기원한다.

어머니의 전쟁

초판인쇄 | 2018년 06월 15일
초판발행 | 2018년 06월 18일
지 은 이 | 이 상 준
펴 낸 이 | 우 미 향
펴 낸 곳 | 도서출판 예지
주 소 | 경기 용인시 처인구 백암면 삼백로 414-1
전 화 | 편집 031-339-9198 디자인 031-337-3861
 교정 031-337-3862 F A X 031-337- 3860
등록번호 | 경기 라 50203
I S B N | 978-89-6856-044-6
정 가 | 12,000원